每日十分钟 趣味音乐课

音乐思维训练

Music Master Minds

[美] 谢丽尔·拉文德　著

陆文逸　译

HAL·LEONARD®

美国哈尔·伦纳德集团提供版权

SMPH

上海音乐出版社

图字：09-2021-0541

图书在版编目（CIP）数据

音乐思维训练 / [美]谢丽尔·拉文德著；陆文逸译. －上海：上海音乐
出版社，2024.1 重印
（每日十分钟趣味音乐课）
ISBN 978-7-5523-2503-4

Ⅰ．音…　Ⅱ．①谢…②陆…　Ⅲ．音乐－思维训练　Ⅳ．J6

中国版本图书馆 CIP 数据核字（2022）第 213565 号

书　　　名：音乐思维训练
著　　　者：[美]谢丽尔·拉文德
译　　　者：陆文逸

责任编辑：满月明
责任校对：钟　珂
封面设计：徐思娇

出版：上海世纪出版集团　上海市闵行区号景路 159 弄　201101
　　　上海音乐出版社　上海市闵行区号景路 159 弄 A 座 6F　201101
网址：www.ewen.co
　　　www.smph.cn
发行：上海音乐出版社
印订：上海信老印刷厂
开本：889×1194　1/16　印张：3.75　图、谱、文：60 面
2022 年 11 月第 1 版　2024 年 1 月第 2 次印刷
ISBN 978-7-5523-2503-4/J·2306
定价：26.00 元

读者服务热线：(021) 53201888　印装质量热线：(021) 64310542
反盗版热线：(021) 64734302　(021) 53203663
郑重声明：版权所有　翻印必究

作者介绍

谢丽尔·拉文德（Cheryl Lavender）是一位国际公认的大师级音乐教育家、作曲家和临床医生。她在小学、中学、高中和大学分别教授音乐课长达 30 年。她于 2005 年获得美国威斯康辛州音乐教育工作者协会杰出服务奖，1993 年获得杰出教师奖。

作为美国哈尔·伦纳德音乐出版公司的独家签约作者，谢丽尔为音乐教育工作者编著了五十多部出版物，包括音乐游戏、歌曲集和教学理论等图书。其中最受欢迎的图书是"宾果"系列，有《风格宾果音乐》(Music Styles Bingo)、《宾果乐器》(Instrument Bingo)、《宾果节奏》(Rhythm Bingo) 以及《宾果线与间》(Lines and Spaces Bingo) 等。她还编写了许多其他畅销书，例如《节奏与旋律教学卡》(Rhythm and Melody Flash Card Kits)、《终极音乐测评》(The Ultimate Music Assessment)、《"彩虹之子"歌曲集》(Songs of the Rainbow Children，收益用于资助南非与美国的学校)，以及《珍爱每一刻》(Making Each Minute Count，收益用于资助美国精神病患者联盟)。

谢丽尔作为作曲家与作者，参与编写了麦克米伦与麦格劳希尔出版集团的系列音乐教程《聚焦音乐》(Spotlight on Music)，并与约翰·雅各布森合著了由哈尔·伦纳德出版公司出版发行的《音乐快车》杂志 (Music Express)。2004 年，她作为 12 位获奖者中的一员，获得了 NEA 基金会提供的 Arts@Work 5000 美元，并将该基金用于资助一个地区的音乐／技术钢琴实验室。谢丽尔对音乐教学的热情，以及她对孩子的热爱，使她成为音乐教育领域最受欢迎的指导教师之一。

谢丽尔曾就读于中央密歇根大学并获得音乐教育学位，2005 年她获得了杰出校友奖。还曾于密歇根州立大学、威斯康星大学和范德库克音乐学院攻读研究生。

序言

作为教育工作者，我们清楚地知道，孩子们的大脑在游戏中的学习能力是最强的。欢迎打开这本《每日十分钟趣味音乐课·音乐思维训练》，书中集合了填字、谜题等各类有趣又具有挑战性的音乐智力游戏，旨在培养孩子的想象力并激发他们对音乐理论知识学习的兴趣，同时鼓励他们通过跨学科概念，将音乐知识与其他课程的学习建立有意义的联系。

通过音乐进行学习真是一个训练思维的绝佳方法！有关大脑的研究表明，与体育运动不同。当儿童的大脑参与音乐活动时，他们的双侧神经元连接会得到锻炼和加强，会最大限度地进行数学、科学、阅读以及时间／空间认知等方面的学习。在《每日十分钟趣味音乐课·音乐思维训练》中，孩子们将要学习丰富多彩的音乐基本知识：音色、节拍与力度、节奏、音高与旋律、符号与术语、作曲家与音乐风格以及音乐职业，并将音乐学习与数学、科学、阅读、拼写、社会学、艺术、外语等学科联系起来。

在学习本书的过程中，孩子们会进行阅读、拍节奏、写作、聆听、歌唱、绘画、计算、拼写、创作等一系列游戏活动。这些活动不仅不会使大脑疲惫，而且会增强大脑的能力。最棒的是，通过这些游戏，孩子们能够提高这些受益终生的学习技能：敏锐的观察力、严谨的逻辑推理能力、问题解决的能力以及更高阶的决策能力。

本书的每一个章节都围绕一个音乐元素展开，其中的游戏是按照从易到难的顺序进行编排的。游戏内容主要基于哈佛大学教育家霍华德·加德纳教授的多元智能理论／零点项目编创而成，包括：音乐智能、语言智能、数理逻辑智能、空间智能、身体运动智能和人际交往与自我认知智能。如果想要了解更多相关信息，可以访问 www. howardgardner.com。

本书中的谜题与游戏可以作为平时音乐课学习的补充资料，也可以作为课后练习或家庭作业，还可以作为代课老师的教案，又或者……对了！还可以作为你嗓子哑了不能唱歌时学习音乐的宝典。记得与你的老师和同学们分享这本书，让大家都可以共同进行有意义的跨学科学习。

为我们每个人所拥有的音乐思维喝彩！

谢丽尔·拉文德
Cheryl Lavender

目　录

作曲家与音乐风格

音乐职业

乐器与音色

找到隐藏的乐器（第1课）

提示： 下图中藏着一件乐器。

如果将带有 ♩ 的区域涂上同一种颜色，带有 ⌐ 的区域不涂颜色，就可以找到它哦。

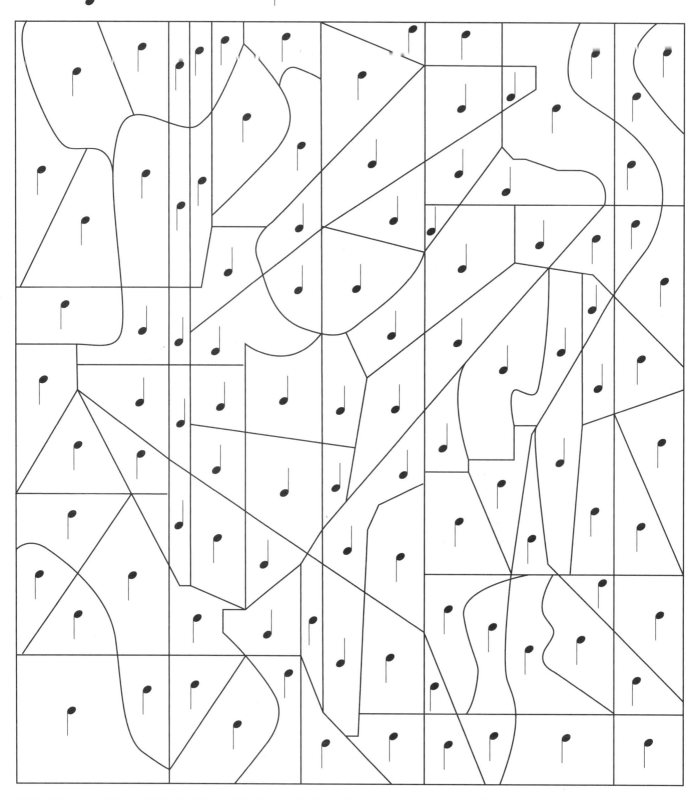

写出你的答案： 我找到的乐器是 ＿＿＿＿＿＿＿＿＿＿＿＿ 。

8

找到隐藏的乐器（第 2 课）

提示： 下图中藏着一件乐器。

如果将带有 • 的区域涂上同一种颜色，带有 ⦂ 的区域不涂颜色，就可以找到它哦。

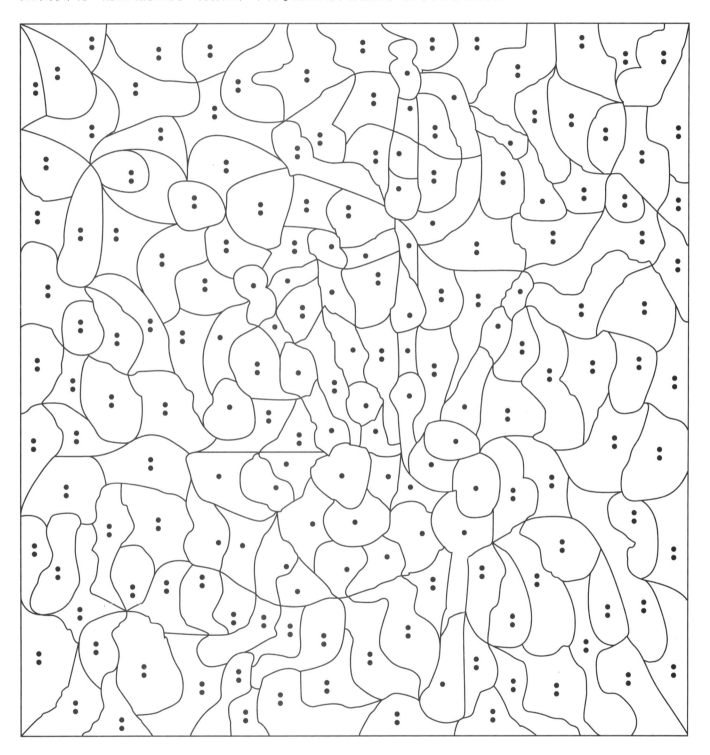

写出你的答案： 我找到的乐器是 _____。

线索： 它是一件"管乐器"，也是一件"气鸣乐器"，因为它是通过空气的气流振动哨片发出声音的。这件乐器来自英国北部。

9

开始艺术创作（第1课）

提示： 下图是一个正在演奏乐器的女孩。请开始创作吧，把这幅图补充完整。发挥你的想象力，把乐器画得越详细越好。

写出你的答案： 女孩演奏的是 _____。

开始艺术创作（第 2 课）

提示： 下图是一个正在演奏乐器的男孩。请开始创作吧，把这幅图补充完整。发挥你的想象力，把乐器画得越详细越好。

写出你的答案： 男孩演奏的是 _____。

丢失的琴盒

提示： 把左侧乐器的字母编号填入右侧对应琴盒下方的横线上。

线索： 有一些乐器需要拆分后再装入琴盒中。

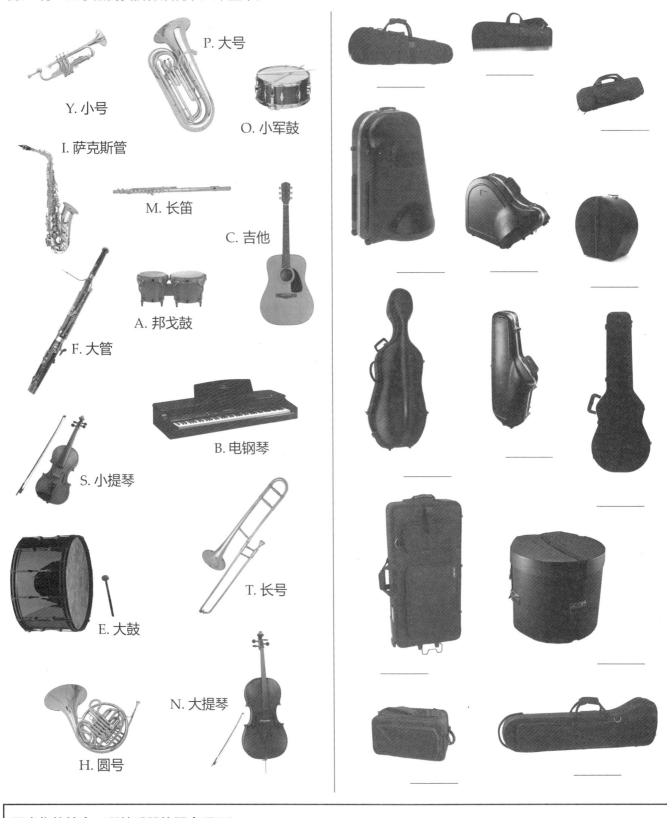

写出你的答案：哪件乐器的琴盒丢了？ _____。

找到缺失的乐器部件

提示： 你能帮助下面 12 位正在演奏的音乐家吗？在下图中找到音乐家们缺失的乐器部件，用直线把它们连在一起。可以参考木琴的例子。

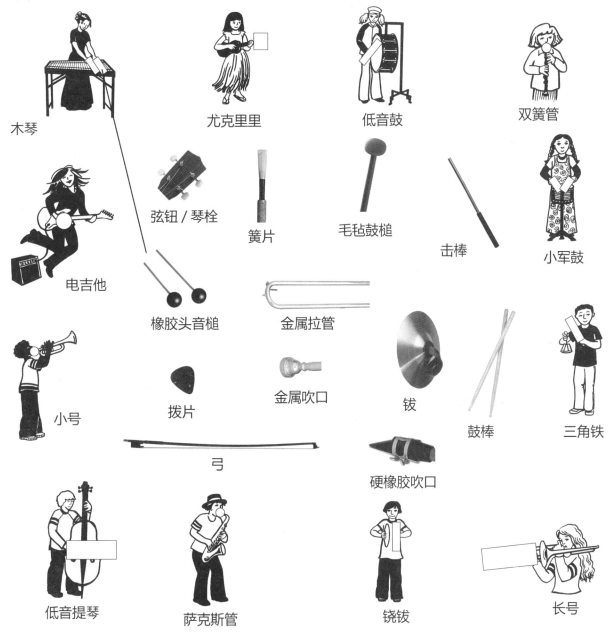

木琴

尤克里里

低音鼓

双簧管

弦钮 / 琴栓

簧片

毛毡鼓槌

击棒

小军鼓

电吉他

橡胶头音槌

金属拉管

钹

鼓棒

三角铁

小号

拨片

金属吹口

弓

硬橡胶吹口

低音提琴

萨克斯管

铙钹

长号

写出你的答案： 用乐器的名称填空。

1. 用 _____ 拉动琴弦。

2. 用击棒敲打 _____。

3. _____ 有 4 个弦钮来调节琴弦。

4. _____ 使用 1 个硬橡胶吹口。

5. _____ 与另一个钹一起演奏。

6. 用鼓棒敲击 _____。

7. _____ 有 1 个振动的簧片。

8. _____ 用振动的嘴唇吹奏 1 个金属吹口。

9. _____ 用 1 片拨片弹奏。

10. _____ 用 1 根金属拉管改变音高。

11. 用橡胶头音槌敲击 _____。

12. 用毛毡鼓槌敲击 _____。

找到乐器的家族成员

提示： 你能帮助音乐家们在下页的交响乐队中找到与他们的乐器对应的家族吗？请在下页的乐队座位图中，把音乐家的名字填入相应的位置。克莉斯塔已经在双簧管声部找到了自己的座位。

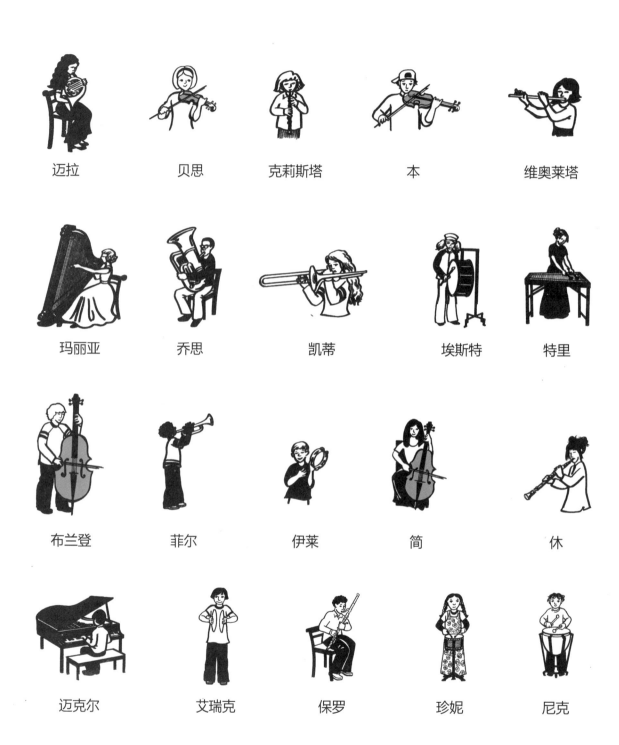

迈拉　　　　　贝思　　　　　克莉斯塔　　　　本　　　　　维奥莱塔

玛丽亚　　　　乔思　　　　　凯蒂　　　　　埃斯特　　　　特里

布兰登　　　　菲尔　　　　　伊莱　　　　　简　　　　　休

迈克尔　　　　艾瑞克　　　　保罗　　　　　珍妮　　　　尼克

找到乐器的家族成员（续）

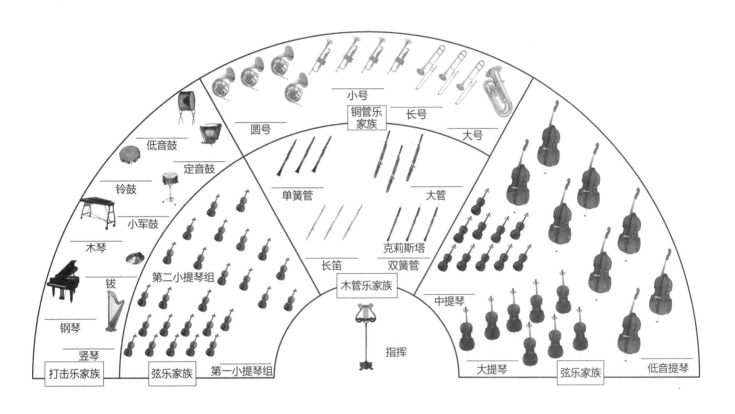

写出你的答案：

• 弦乐家族依靠琴弦的振动发声。请写出弦乐家族中四种乐器的名称：

_____，_____，_____，_____。

• 铜管乐家族用"振动的嘴唇"振动杯形的金属吹口从而发声。请写出铜管乐家族中四种乐器的名称：

_____，_____，_____，_____。

• 木管乐家族依靠簧片或直接把空气吹进乐器发声。请写出木管乐家族中四种乐器的名称：

_____，_____，_____，_____。

• 打击乐家族靠敲击或自身振动发声。请写出打击乐家族中八种乐器的名称：

_____，_____，_____，_____，

_____，_____，_____，_____。

创造被遗忘的乐器

提示： 一件非常酷的乐器被遗忘了！如果你是音乐家，试着来发明这件乐器吧！通过下面提供的这些**线索**进行头脑风暴。然后，发挥你的想象力，利用你了解的所有关于乐器的发声原理来画一张乐器概念模型图。现在请准备好，开始建立你的物理模型（实物）来创作音乐吧！

线索：

1. 你的乐器是什么材料制成的？——木头、金属、橡胶、塑料、纸、硬纸板、黏土、乙烯基、皮革、鹬骨、葫芦、杯子、吸管、纸盘、牙刷、弦、电线、贝壳、玻璃珠、种子、螺丝、钉子、胶水。

2. 你的乐器属于这四个乐器家族中的哪一个？（答案取决于乐器的振动声源）
(1) 空气（气鸣乐器）；(2) 弦（弦鸣乐器）；(3) 薄膜（膜鸣乐器）；(4) 击打乐器本身（体鸣乐器）。

3. 你的乐器会变化音高吗？如何改变音高？——增大或缩小管子的长度或是容器的容量；扭动琴栓来拧紧或调松琴弦；使琴弦变长或变短；使琴弦变粗或变细；增加音孔；拉紧或放松膜等有弹性的包面。

4. 你的乐器将用身体的哪个部位来演奏？——肺、手臂、手指、双腿、膝盖、双脚、嘴、嘴唇、舌头。

5. 你的乐器演奏起来会发出什么样的声音？——长、短、高、低、快、慢、强、弱、铃声、隆隆声、咯咯声、扑通声、点击声、叮当声、刮擦声、嘟嘟声、铿锵声、嗡嗡声、嘶嘶声。

写出你的答案：

我发明的乐器叫作：＿＿＿＿＿＿＿＿＿＿＿＿＿＿＿＿＿＿。

1. 我的乐器是用以下**材料**制成的：＿＿＿＿＿＿＿＿＿＿＿＿＿＿＿＿＿＿＿。

2. 我的乐器属于＿＿＿＿＿＿＿家族。它的振动**声源**是：＿＿＿＿＿＿＿＿＿＿。

3. 我的乐器可以通过＿＿＿＿＿＿＿＿＿＿＿＿＿＿＿＿＿＿**变化音高**。

4. 我的乐器可以用**身体**的如下部位演奏：＿＿＿＿＿＿＿＿＿＿＿＿＿＿＿。

5. 我的乐器可以发出**这类声音**：＿＿＿＿＿＿＿＿＿＿＿＿＿＿＿＿＿＿。

节拍节奏与速度力度

击掌与节奏的配对

提示： 按照每行的图示击掌。然后用直线将每行的击掌图示与相应的音符节奏连接起来。

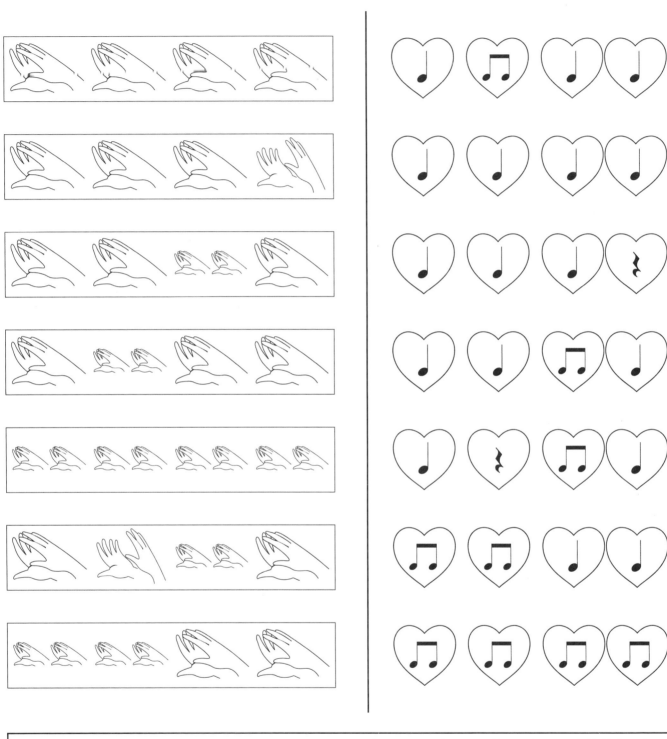

写出你的答案： 圈出与儿歌《宾果》中歌词 "B-I-ng-O" 节奏相同的击掌图示，然后把相应的音符节奏画在下面的爱心里。

长与短的配对

提示： 用直线将下面的音符和与它时值相同的休止符连接起来。**线索：** 卷尺测出了每个音符和休止符的时值。

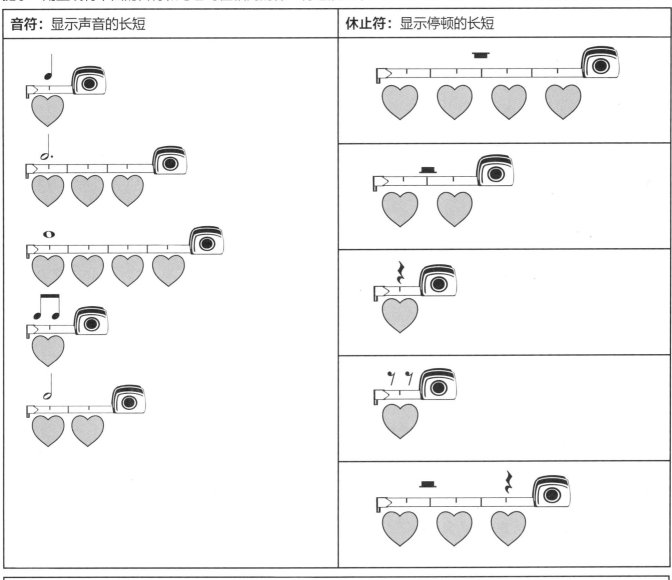

| 音符：显示声音的长短 | 休止符：显示停顿的长短 |

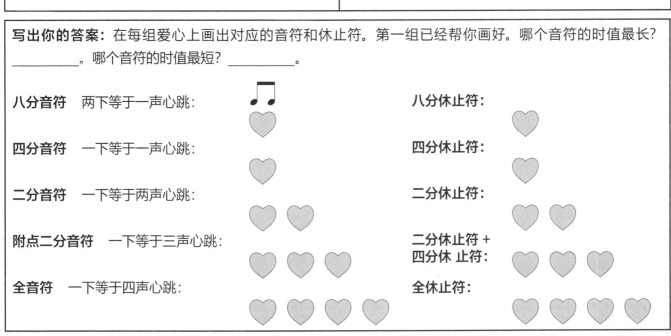

写出你的答案： 在每组爱心上画出对应的音符和休止符。第一组已经帮你画好。哪个音符的时值最长？_____。哪个音符的时值最短？_____。

八分音符 两下等于一声心跳：

四分音符 一下等于一声心跳：

二分音符 一下等于两声心跳：

附点二分音符 一下等于三声心跳：

全音符 一下等于四声心跳：

八分休止符：

四分休止符：

二分休止符：

二分休止符 + 四分休止符：

全休止符：

寻找小狗宾果的骨头

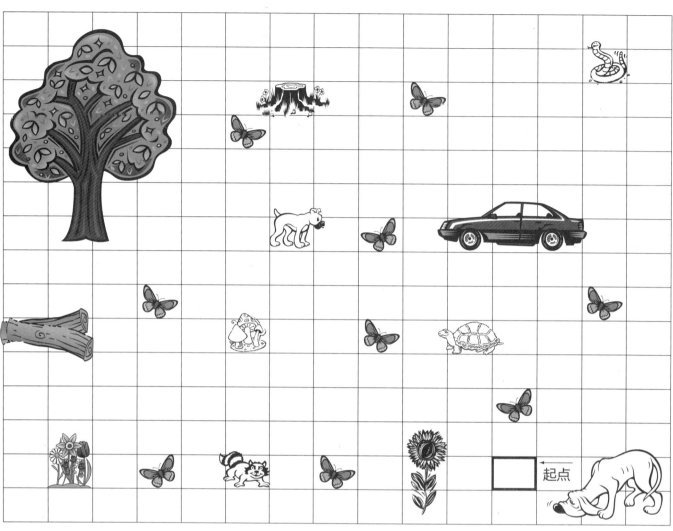

提示： 宾果弄丢了它的骨头。它把骨头埋在了后院的某个角落。你能根据下面的线索帮它找到骨头吗？

往左走 1 个附点二分音符：𝅗𝅥.，

往左走 1 个全音符：𝅝，

往上走 8 个八分音符：♫ ♫ ♫ ♫，

往右走 5 个四分音符：♩♩♩♩♩，

往上走 1 个附点二分音符：𝅗𝅥.，

往左走 1 个全音符：𝅝，

往上走 2 个二分音符：𝅗𝅥 𝅗𝅥，宾果的骨头就埋在这里！

线索：

𝅝 = 大步走（等于并排的四个方块）

𝅗𝅥. = 滑冰（等于并排的三个方块）

𝅗𝅥 = 滑动（等于并排的两个方块）

♩ = 步行（等于一个方块）

♫ = 踮着脚走（两步等于一个方块）

写出你的答案： 宾果的骨头被埋在哪里？ _____。
找到骨头的过程中一共走过了几个方块？ _____。

寻找宝藏

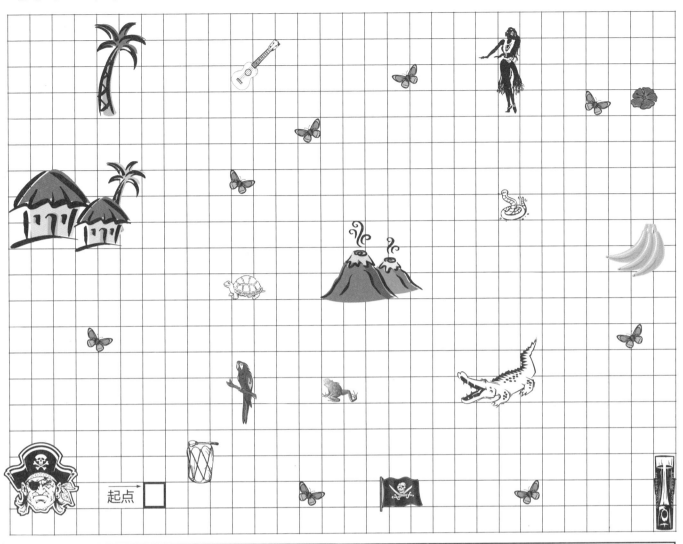

提示： 你能帮助独脚海盗西尔弗找到他的宝藏吗？根据线索往东走3个全音符：○○○，再往东走3个二分音符：♩♩♩，然后往东走2个附点二分音符：♩．♩．再往北走9个四分音符：♩♩♩♩♩♩♩♩♩，往西走2个八分音符：♫，往北走2个附点二分音符：♩．♩．往西走8个十六分音符：♬♬，往西走1个全音符：○，往南走2个二分音符：♩♩，再往南走14个八分音符：♫♫♫♫♫♫♫，接着往西走2个全音符：○○，再往西走4个四分音符：♩♩♩♩，往北走16个十六分音符：♬♬♬♬，最后往东走10个八分音符：♫♫♫♫♫，宝藏就埋在**这里**！

线索：

○ = 大步走（等于并排的四个方块）

♩. = 滑冰（等于并排的三个方块）

♩ = 滑动（等于并排的两个方块）

♩ = 步行（等于一个方块）

♫ = 踮着脚走（两步等于一个方块）

♬ = 小碎步（四步等于一个方块）

写出你的答案： 宝藏被埋在哪里？ _____。

找到宝藏的过程中一共走过了几个方块？ _____。

快与慢的配对

提示： 动物、人类和音乐一样，可以在一个快速或缓慢的节拍下移动。节拍即拍子的速度。请用直线将下图的动物或人物与它 / 他们对应的表示节拍的意大利术语进行配对。

线索： 每张图片下方的文字对速度做了描述。

袋鼠奔跑：48 千米 / 小时

猎豹奔跑：112 千米 / 小时

马奔跑：77 千米 / 小时

蜘蛛爬行：3 千米 / 小时以下

乌龟爬行：1.6 千米 / 小时以下

人步行：5 千米 / 小时

presto = 非常快的速度

allegro = 快速

moderato = 中速

andante = 步行的速度

largo = 慢速

grave = 非常慢的速度

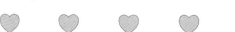

写出你的答案： 下面的速度按照从慢到快的顺序排列，请你将对应速度的动物或人物名写在横线上。

_____	_____	_____
grave	*largo*	*andante*
_____	_____	_____
moderato	*allegro*	*presto*

"大声"与"小声"的配对

提示： 汪汪汪！吱吱吱！嘶嘶嘶！用直线将下图的动物与表示它们对应叫声强弱的力度术语进行配对。

pp = pianissimo（非常弱）

p = piano（弱）

mp = mezzo piano（中弱）

mf = mezzo forte（中强）

f = forte（强）

ff = fortissimo（非常强）

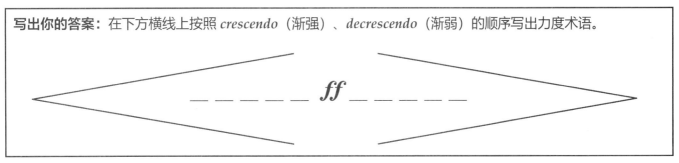

写出你的答案： 在下方横线上按照 *crescendo*（渐强）、*decrescendo*（渐弱）的顺序写出力度术语。

＿ ＿ ＿ ＿ ＿ ＿ *ff* ＿ ＿ ＿ ＿ ＿

"解密"分贝

提示： 从"线索"中提供的分贝值中选出合适的数值，填入下图对应画面下方的横线上。分贝（dB）是一种度量单位，用于评估声音的强弱。

线索：

105 dB	要换尿布了	180 dB	10-9-8-7-6-5-4-3-2-1，发射！	60 dB	最近怎么样？
65 dB	电话铃声	75 dB	洗衣服	162 dB	哇！啊！
70 dB	屏幕	30 dB	嘘！这是一个秘密。	120 dB	摇滚起来！
150 dB	动力飞行	100 dB	用耳机听音乐	80 dB	打断睡眠
110 dB	开放的公路	130 dB	寻找安全通道	125 dB	切断电源

写出你的答案： 听力保健：如果听超过 85 分贝的声音长达 8 小时就会对我们的耳朵造成损伤。听超过 90 分贝的声音长达 4 小时；听超过 95 分贝的声音长达 2 小时，等等，都会损害我们的听力。把那些听较长时间会损伤听力的声音按照从大到小的顺序列出：_____，_____，_____，_____，_____，_____，_____，_____，_____。

音高与旋律

找到音名字母表

提示： 音名字母表一共有 7 个字母：A B C D E F G

找到所有的 A 并涂上颜色，找到所有的 B 涂上另一种颜色，

再找到所有的 C 涂上第三种颜色，依此类推。

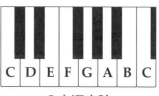

C 大调音阶

写出你的答案：

你一共找到了几个 A？____　　你一共找到了几个 B？____

你一共找到了几个 C？____　　你一共找到了几个 D？____

你一共找到了几个 E？____　　你一共找到了几个 F？____　　你一共找到了几个 G？____

高音与低音的配对

提示： 星星高高地挂在天空，跷跷板紧紧地钉在地上。就像星星和跷跷板一样，音乐也有高低。用直线将不同高低组合的图片与对应高低组合的音符连接在一起。

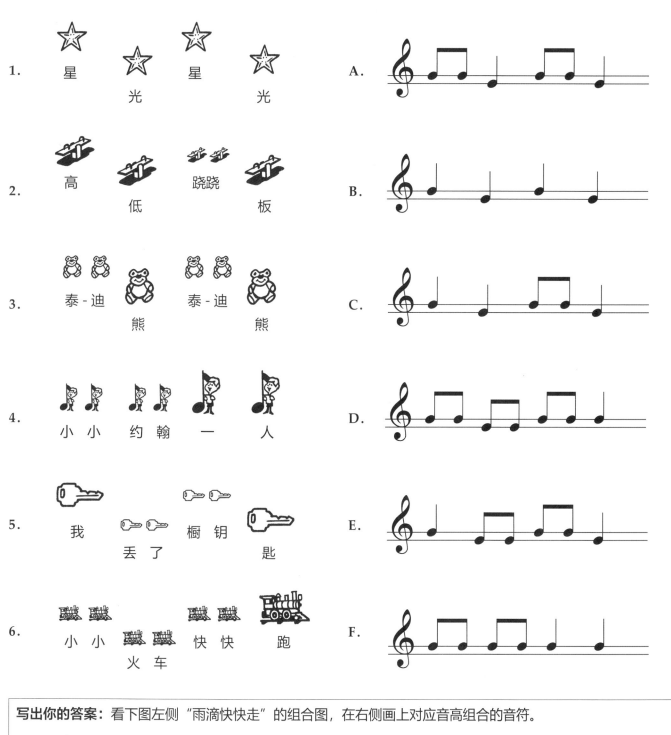

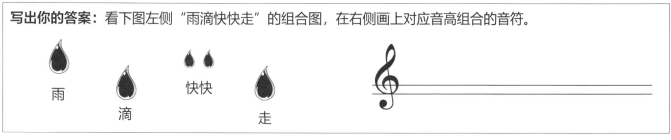

用 DO-RE-MI 来探索吧!(第1课)

提示: 让我们用大调音阶中音符的唱名——*do re mi fa so la ti do*——来探索你和朋友们的秘密吧!从最下面的台阶开始,一步步往上将"音乐台阶"中的空格填满。你可以自己回答每个问题,也可以采访一位朋友,把他的答案写下来。

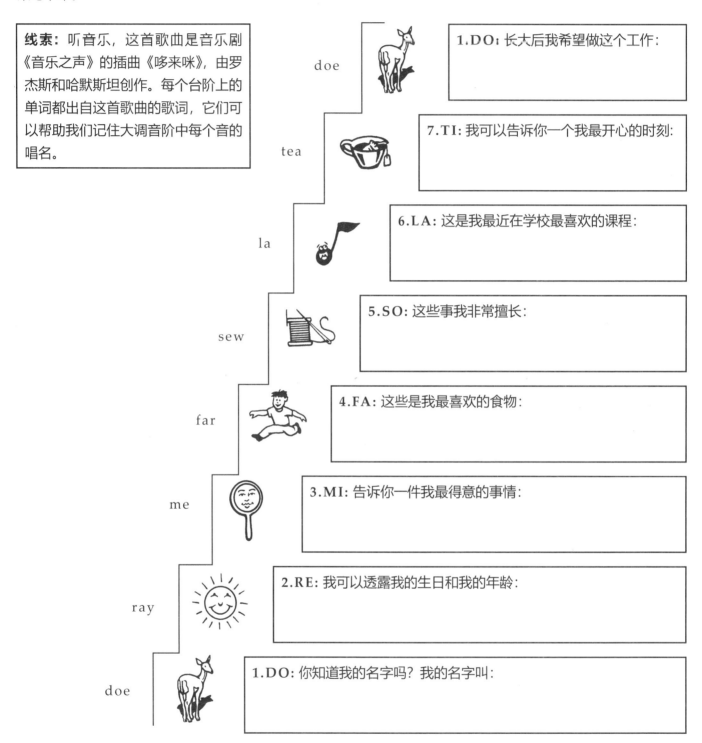

线索: 听音乐,这首歌曲是音乐剧《音乐之声》的插曲《哆来咪》,由罗杰斯和哈默斯坦创作。每个台阶上的单词都出自这首歌曲的歌词,它们可以帮助我们记住大调音阶中每个音的唱名。

doe

1.DO: 长大后我希望做这个工作:

tea

7.TI: 我可以告诉你一个我最开心的时刻:

la

6.LA: 这是我最近在学校最喜欢的课程:

sew

5.SO: 这些事我非常擅长:

far

4.FA: 这些是我最喜欢的食物:

me

3.MI: 告诉你一件我最得意的事情:

ray

2.RE: 我可以透露我的生日和我的年龄:

doe

1.DO: 你知道我的名字吗?我的名字叫:

写出你的答案: 运用以上你填写的信息在后面一页写一篇小小的自传(你的生活故事)或传记(你朋友的生活故事)。记得是从最下面台阶的内容开始往上写哦。

用 DO-RE-MI 来探索吧!（第 2 课）

提示: 写一篇小小的自传（你的生活故事）或传记（你朋友的生活故事）。运用第一部分的信息，从最下面台阶的内容开始往上写。记得每句结束时要加上句号（。）、问号（?）或感叹号（!）。

标题: _____

作者: _____

拼写小蜜蜂

提示： 拼写小蜜蜂需要你的帮助！从线索里挑出对应音符的音名填在每个音符下方的横线处。哎呀！这些单词拼错了！你能把它们纠正过来并写在对应的图片下方吗？

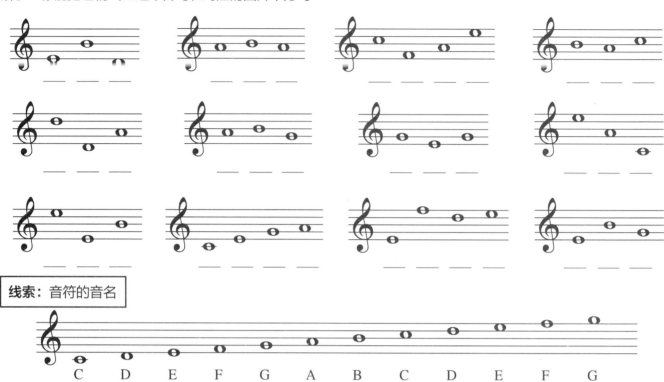

线索： 音符的音名

C D E F G A B C D E F G

写出你的答案： 请帮助拼写小蜜蜂从上方选出合适的音符，按照正确的顺序填到下方图片对应的五线谱中。然后，把每个音符对应的音名写在下面的空格处。

拼写小故事

提示： 从"线索"的 C 大调音阶中挑出对应音符的音名填在每个音符下方的横线处。然后，读一读这个故事，说说你从中发现了什么科学奥秘！

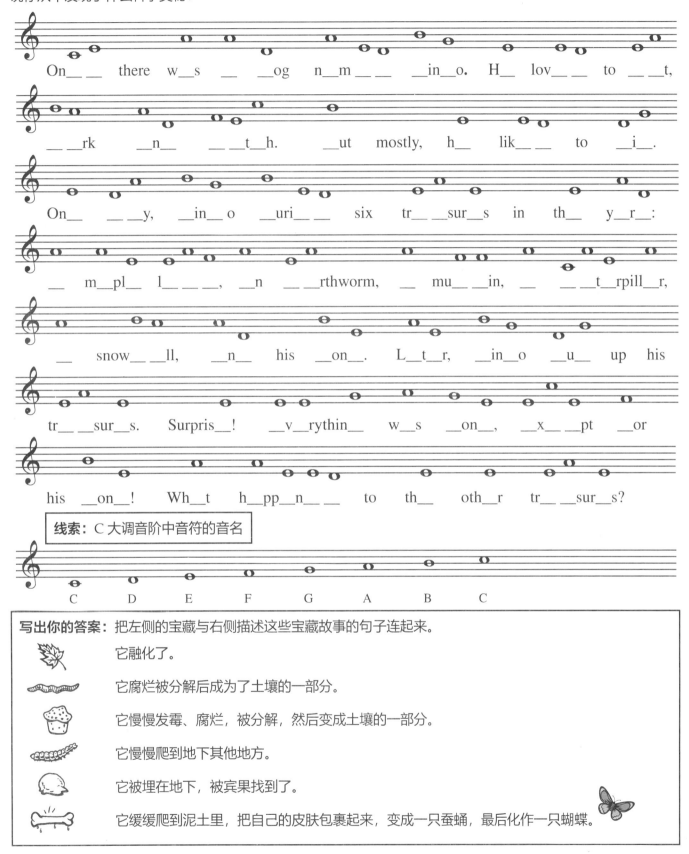

On___ ___ there w__s _ ___og n__m___ ___in__o. H__ lov___ ___ to ___ __t,

___rk ___n__ ___ __t__h. ___ut mostly, h__ lik___ ___ to ___i__.

On__ ___ ___y, ___in__o ___uri___ six tr___sur__s in th__ y__r__:

__ m__pl__ l___ ___, __n ___ ___rthworm, __ mu__ __in, __ ___ __t__rpill__r,

__ snow__ __ll, __n__ his ___on__. L__t__r, ___in__o ___u__ up his

tr___ ___sur__s. Surpris__! ___v__rythin__ w__s ___on__, ___x___ __pt __or

his ___on__! Wh__t h__pp__n___ ___ to th__ oth__r tr___ ___sur__s?

线索： C 大调音阶中音符的音名

C D E F G A B C

写出你的答案： 把左侧的宝藏与右侧描述这些宝藏故事的句子连起来。

它融化了。

它腐烂被分解后成为了土壤的一部分。

它慢慢发霉、腐烂，被分解，然后变成土壤的一部分。

它慢慢爬到地下其他地方。

它被埋在地下，被宾果找到了。

它缓缓爬到泥土里，把自己的皮肤包裹起来，变成一只蚕蛹，最后化作一只蝴蝶。

小狗宾果在太空

提示：宾果在太阳系的哪个星球？请你做一位宇航员，用大谱表中音符的音名正确拼写出下面的单词，以此帮助宾果找到它的旅行路线。可以运用下一页的线索。

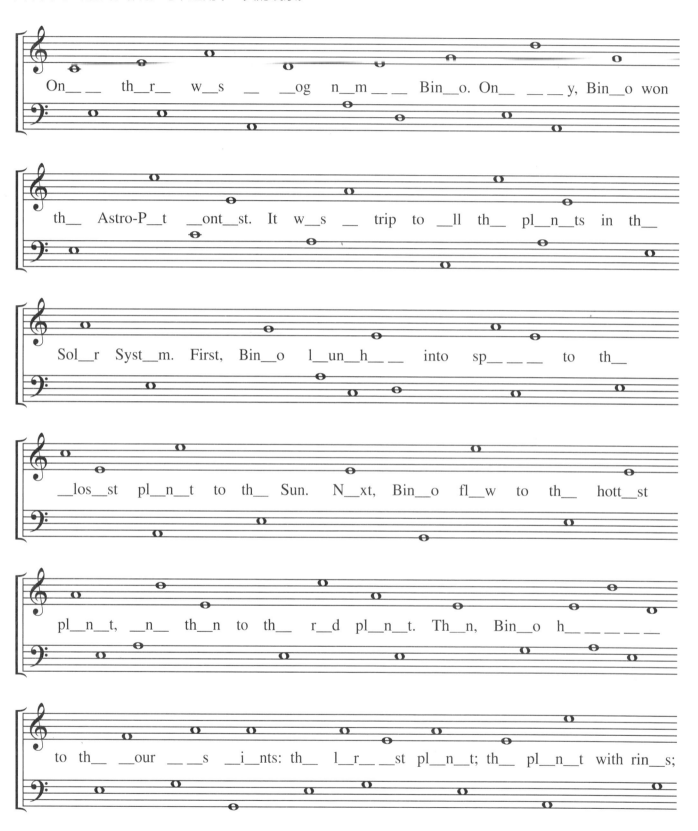

小狗宾果在太空（续）

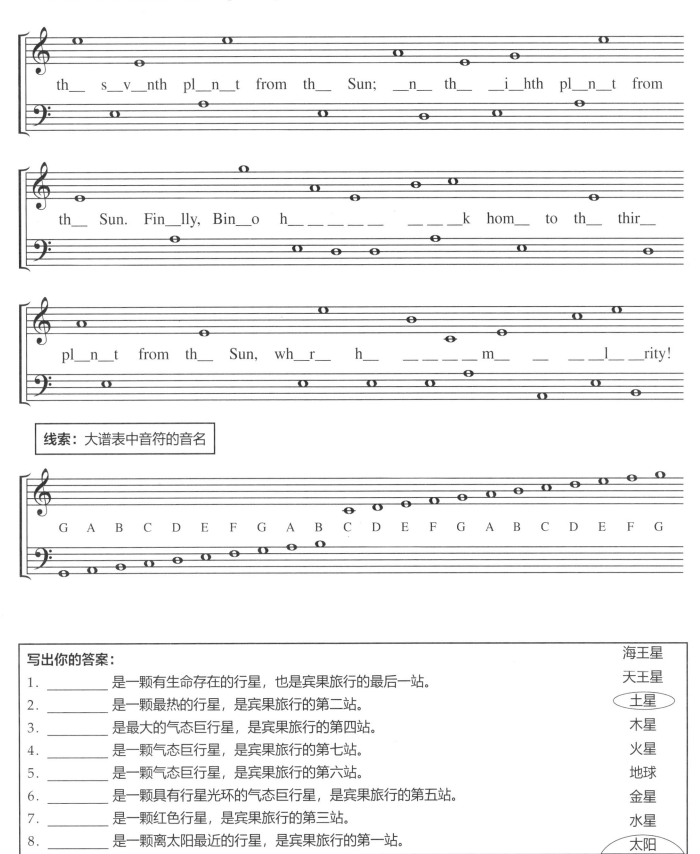

th__ s__v__nth pl__n__t from th__ Sun; __n__ th__ __i__hth pl__n__t from

th__ Sun. Fin__lly, Bin__o h_____ ___k hom__ to th__ thir__

pl__n__t from th__ Sun, wh__r__ h__ _____m__ __ __l__ __rity!

线索：大谱表中音符的音名

G A B C D E F G A B C D E F G A B C D E F G

写出你的答案：

海王星

天王星

1. _____ 是一颗有生命存在的行星，也是宾果旅行的最后一站。

2. _____ 是一颗最热的行星，是宾果旅行的第二站。

(土星)

3. _____ 是最大的气态巨行星，是宾果旅行的第四站。

木星

4. _____ 是一颗气态巨行星，是宾果旅行的第七站。

火星

5. _____ 是一颗气态巨行星，是宾果旅行的第六站。

地球

6. _____ 是一颗具有行星光环的气态巨行星，是宾果旅行的第五站。

金星

7. _____ 是一颗红色行星，是宾果旅行的第三站。

水星

8. _____ 是一颗离太阳最近的行星，是宾果旅行的第一站。

(太阳)

推特的小曲

提示：小鸟推特正试着练唱她最喜欢的小曲。你能够跟随它从这一枝头飞到那一枝头，并帮她找到正确的调吗？根据下面的线索，把音符写在五线谱上，并将音名写在对应音符下方的横线上。(记住，"相同"是指停留在同一条线或同一个间里，"走"是指往下面一条线或间移动，"跳"是指跳过一条线或一个间，"跃"是指跳过大于一条线或一个间的距离。)

| 相同 | 相同 | 向上走 | 向上走 | 相同 | 向下走 | 向上走 | 向上走 | 向上走 | 跃3步 | 相同 | 相同 |

C

| 向下跃3步 | 相同 | 相同 | 向下跳 | 相同 | 相同 | 向下跳 | 相同 | 相同 | 向上跃4步 | 向下走 | 向下走 | 向下走 | 向下走 |

线索： C 大调音阶中音符的音名

C D E F G A B C

写出你的答案：用一件旋律乐器（钢琴、木琴、铃铛或竖笛）来演奏你所写出的音符。请为这首小曲取个名字：_____。

34

符号与术语

找到终止线

提示： 你能帮助这位指挥大师穿过音乐迷宫找到终点处的"终止线"吗？

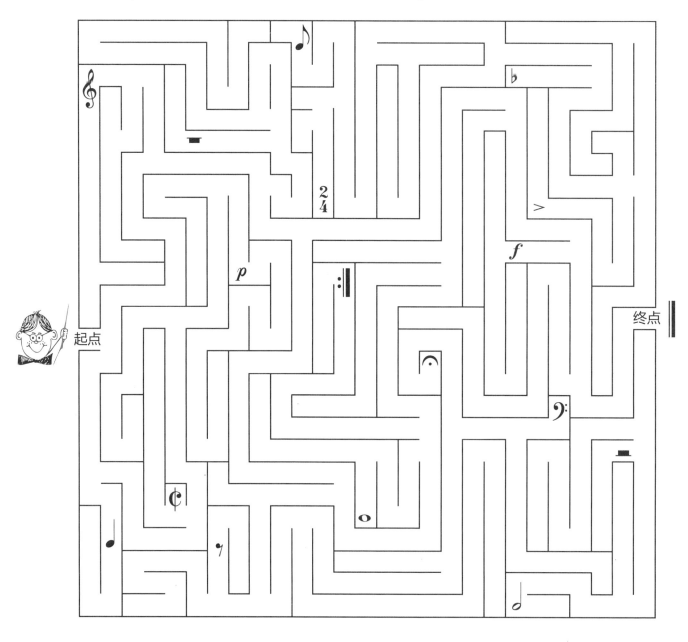

写出你的答案： 圈出指挥大师在迷宫中找到的所有音乐记号。

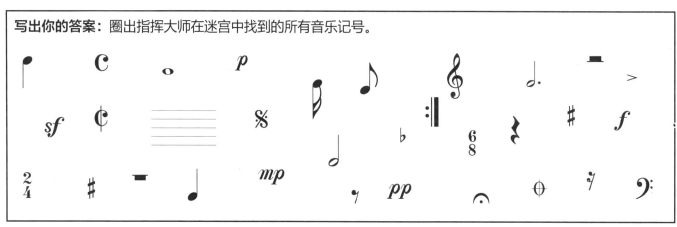

连连看

提示： 一些非常重要的音乐符号突然在眼前消失了，不过你可以找回它们！准备一支铅笔，按照数字 1-118 的顺序，将这些"点"连起来。然后把线内的区域涂上颜色，你就会发现这些音乐符号回来啦！

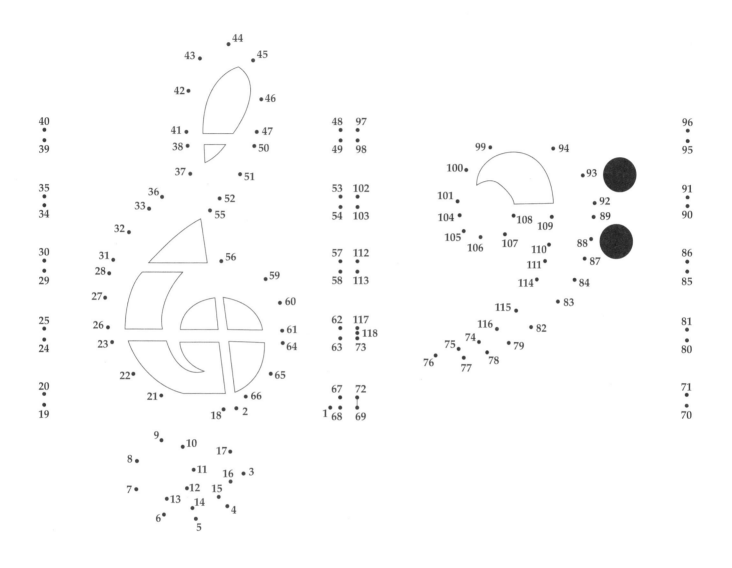

写出你的答案：
- 一组**音乐谱表**是一个记号加上 5 条线和 4 个间。你一共画了几组音乐谱表？ _____。
- **高音谱号**是表示高音音符的记号。它的 4 处地方都碰到了谱表的第二条线——G 线，因此我们也称高音谱号为"G **谱号**"。在你画的高音谱号下方写上它的名称。然后，把字母 G 写在高音谱号旁的第二条线上。（记住是从下往上数的第二条线！）
- **低音谱号**是表示低音音符的记号。最大的点写在第四条线——F 线上，两个较小的点分别在 F 线的上方和下方。因此低音谱号也叫"*F* **谱号**"。在你画的低音谱号下方写上它的名称。然后，把字母 F 写在低音谱号旁的第四条线上。（记住是从下往上数的第四条线！）

音乐记号填字游戏（第 1 课）

提示： 根据给出的线索，在下图的方框中填写常用的音乐术语记号。

写出你的答案：横排

2. 𝆑 *forte*，音量提高或 ____

4. ☰ 5 条线与 4 个间 ____

5. 𝄞 G 谱号或 ____ 谱号

7. ♩ 时值为 1 拍的音符 ____

11. 𝄇 再演奏一遍或 ____

12. 𝄢 F 谱号或 ____ 谱号

14. ♩ 时值为 2 拍的音符 _____

16. 𝅝 时值为 4 拍的音符 _____

17. 𝄴 ____ 记号：在音乐开头的两个数字，显示了每小节的拍数和音符的时值

18. ‖ ‖ 两条竖线之间 _____

写出你的答案：竖排

1. ◢ *decrescendo*，音量逐渐减弱或 _____

2. ｜ 一条 ____ 将音乐分成不同小节。

3. ♩ 时值为 3 拍的音符 _____

6. ♪ 时值为 1/2 拍的音符 _____

8. ♩ ♩ 用 ___ 把两个音符连在一起

9. 𝄽 ♪ – 保持无声或 ____

10. 𝄐 *fermata*： ____ 音符的时值

13. 𝑝 *piano*，安静的或 ___

15. ◤ *crescendo*，音量逐渐增强或 _____

线索： •WHOLE NOTE（全音符）=4 拍 •LOUDER（渐强）=*crescendo* •TIME 记号（拍号）= 两个数字 •BASS 谱号（低音谱号）=*F* 谱号 •SOFT(轻柔的)=*piano* •DOTTED HALF NOTE(附点二分音符)=3 拍 •MEASURE(小节) = 两条竖线之间 •QUARTER NOTE(四分音符)=1 拍 •TIE(延音线) = 连接音符的连线 •REPEAT(反复记号) = 再演奏一遍 •TREBLE(高音谱号)=*G* 谱号 •EIGHTH NOTE(八分音符) =1/2 拍 •REST(休止) = 无声 •SOFTER(渐弱) =*decrescendo* •STAFF(五线谱) =5 条线与 4 个间 •LINE(小节线) = 分成不同小节的竖线 •HALF NOTE(二分音符)=2 拍 •HOLD(延长) =*fermata* •LOUD(强) =*forte*

音乐记号填字游戏（第2课）

提示： 根据下页给出的线索，在下图的方框中填写常用的音乐术语记号。

音乐记号填字游戏（第 2 课）（续）

写出你的答案：横排

1. pp = 非常轻柔 _____
5. \mathbf{c} = $\frac{4}{4}$ 拍 _____
7. ξ = 休止 1 拍 _____
8. mf = 中等的大声 _____
10. \natural = 取消升记号或降记号 _____
12. \sharp = 升高半音 _____

14. $\rule{0.5em}{0.4em}$ = 休止 4 拍 _____
18. $ritard.$(abbr.)= 速度逐渐变慢 _____
20. $>$ = 强调某一个音符 _____
22. γ = 休止半拍 _____
23. 步行速度 _____

24. $\rule{0.5em}{0.4em}$ = 休止 2 拍 _____
25. ⌒ = 音乐主题 _____
27. 中速 = _____
29. ♩. = 时值为一拍半的音符 _____

写出你的答案：竖排

2. ♪ = 时值为 1/4 拍的音符 _____
3. ff = 音量非常大 _____
4. $\mathbf{\phi}$ = $\frac{2}{2}$ 拍 _____
6. mp = 适度的轻柔 _____
9. 慢速 = _____

11. 快速 = _____
13. $accel.$(abbr.)= 加速 _____
15. ⋅ = 断开的 _____
16. ♫♫ = 一拍三等分 _____
17. ♭ = 降低半音 _____

19. Da Capo= 从头开始（abbr.）__.__.
21. ⊕ 尾声 _____
26. ♩♪ = 柔和地连接 _____
28. Dal Segno= 从记号 % 处开始（abbr.）__.__.

线索：
- MEZZO PIANO（中弱）= 适度的轻柔
- COMMON TIME（四四拍）= $\frac{4}{4}$ 拍
- D.C.= 从头开始
- FLAT（降记号）= 降低半音
- LARGO（广板）= 慢速
- MEZZO FORTE（中强）= 中等的大声
- STACCATO（跳音）= 断开的
- NATURAL（还原记号）= 取消升记号或降记号
- ALLEGRO（快板）= 快速
- DOTTED QUARTER NOTE（附点四分音符）= 一拍半
- ANDANTE（行板）= 步行速度
- ACCELERANDO（渐快）= 加速
- FORTISSIMO（非常强）= 音量非常大
- HALF REST（二分休止符）= 休止 2 拍
- SIXTEENTH NOTE（十六分音符）= 1/4 拍
- ACCENT（重音记号）= 强调某一个音符
- RITARDANDO（渐慢）= 速度逐渐变慢
- WHOLE REST（全休止符）= 休止 4 拍
- CODA= 尾声
- PHRASE（乐句）= 音乐主题
- CUT TIME（二二拍）= $\frac{2}{2}$ 拍
- SLUR（连音线）= 柔和地连接
- D.S.= 从记号 % 处开始
- MODERATO（中板）= 中速
- TRIPLETS（三连音）= 一拍三等分
- EIGHTH REST（八分休止符）= 休止半拍
- SHARP（升记号）= 升高半音
- QUARTER REST（四分休止符）= 休止 1 拍
- PIANISSIMO（非常弱）= 非常轻柔

排序：职业工具（第1课）

提示： 音乐家有很多"职业工具"。把方格中的字母重新排序组成正确的单词并填入下面的方格中。

1.

2.

3.

4.

5.
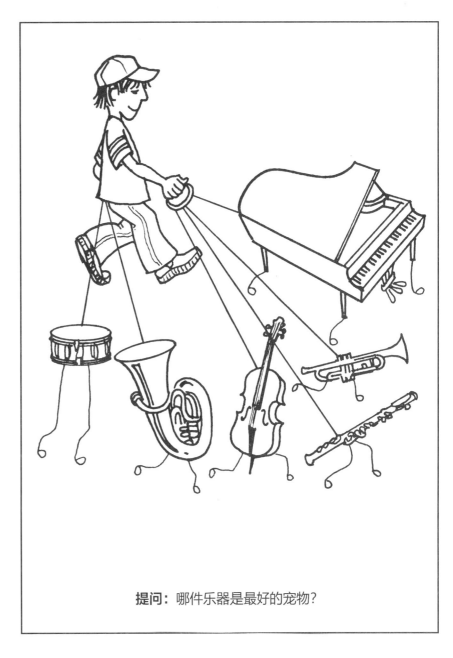

提问： 哪件乐器是最好的宠物？

画圈的字母：

线索： 把画圈的字母重新排序组成正确的单词并填入下面的方格中，来回答图画中的问题。

排序：职业工具（第 2 课）

提示： 音乐家有很多"职业工具"。把方格中的字母重新排序组成正确的单词并填入下面的方格中。

1.

2.

3.

4.

5.

6.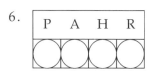

7.

8.

9.

10.

11.

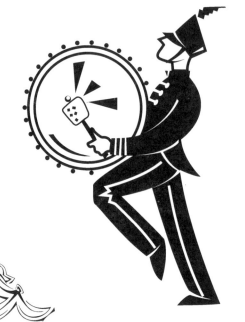

线索： 把画圈的字母重新排序组成正确的单词并填入下面的方格中，来看看行进的鼓手身上会发生什么事情。

作曲家与音乐风格

遇见莫扎特先生

提示： 读一读下面的故事，来认识一下世界著名作曲家沃尔夫冈·阿玛多伊斯·莫扎特 (Wolfgang Amadeus Mozart)，然后完成下面的字谜。

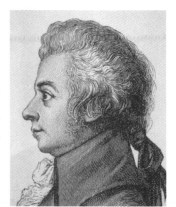

沃尔夫冈·阿玛多伊斯·莫扎特，1756 年 1 月 27 日出生于奥地利萨尔茨堡。他是一个音乐**天才**。虽然莫扎特创作了 600 多首音乐作品，但他在身前却并没有那么出名。

莫扎特的父亲利奥波德是一位小有成就的小提琴、古钢琴演奏家，也是莫扎特的姐姐（比莫扎特大 4 岁半）娜奈尔的古钢琴老师。3 岁时，莫扎特总是在姐姐上古钢琴课时和她一起弹琴玩耍，但那时父亲并没有单独给他上课。直到莫扎特 4 岁时，他才正式开始跟随父亲学习小提琴和古钢琴的演奏。

5 岁时，莫扎特就喜欢用古钢琴创作自己的乐曲，并都用纸和笔记录了下来。每一首曲子都写得非常完美，就和他脑中所构思的一样！他的才华被父亲看在眼里。由于利奥波德是大教主管弦乐团的演奏者，他总是带着娜奈尔和莫扎特与乐团一起在欧洲和英国巡回演出。观众们都觉得小莫扎特可爱极了，因为他在弹**羽管键琴**时脚都够不到踏板。人们惊叹于小莫扎特的才华，以及他现场即兴作曲的能力，称他为"**神童**"。

长大后，莫扎特创作了许多不同风格的音乐，包括交响曲、**歌剧**、宗教音乐、歌曲以及许多器乐独奏曲。莫扎特也和他父亲一样受雇于萨尔茨堡的大主教。虽然他的薪水非常微薄，但由于对作曲的热爱，他仍然坚持不懈创作了许多作品。

当莫扎特 21 岁时，他和妈妈一起去巴黎巡演。虽然他还是和小时候一样举办音乐会，然而时代却不同了。观众们对长大成人后的莫扎特似乎不再感兴趣。在这段时间，妈妈去世离开了他，莫扎特感到又悲伤又孤独。他只能与他的远房亲戚韦伯一家住在一起。后来他与韦伯的女儿康斯坦策相爱了。

康斯坦策与莫扎特结婚并生下了 6 个孩子。虽然他们并不富有，康斯坦策又总是体弱多病，但他们仍然在一起快乐地生活着。虽然莫扎特能够靠售卖音乐作品来获得收入，但他花得多，存得少；他还通过教音乐课来赚钱补贴家用，但是有时他收不到学费却只能得到一条金项链。不过金钱对莫扎特来说并没有那么重要，他仍然很富有，因为可以与音乐相伴一生！

莫扎特有一位非常好的朋友，他就是伟大的作曲家约瑟夫·海顿。每到星期天晚上，二人就会在莫扎特家中一起演奏。

在莫扎特 35 岁时，突然有一位陌生人登门拜访，邀请他创作一首**安魂曲**，并承诺支付一笔高额报酬。莫扎特同意了，他感觉陌生人是另一个世界派来的。他越来越坚信这首安魂曲其实是为自己而作。不久后，莫扎特便离开了人世。他的葬礼非常普通，甚至连一块墓碑都没有。

写出你的答案： 写出与下面描述对应的词语。

特别聪明的儿童：_____ 用歌唱进行表演对话的戏剧或演出：_____

死亡弥撒：_____ 钢琴的前身：_____

才能非凡：_____

作曲家词汇搜索

提示： 从下面的词汇搜索字谜中圈出 10 位作曲家的名字。试着从上到下、从左到右找一找，也可以沿对角线找一找，反向找一找。

B	A	C	V	I	V	A	L	D	I	D
E	P	F	G	L	K	J	I	S	K	L
E	M	R	M	N	S	M	H	A	R	B
T	O	S	O	U	S	A	Q	I	R	S
H	T	U	Z	K	V	A	Y	N	X	W
O	Z	B	A	B	O	C	D	T	E	F
V	G	N	R	H	I	F	G	S	H	I
E	J	D	T	K	L	M	I	A	N	O
N	P	Y	Q	R	S	T	W	E	V	U
X	Y	A	J	O	P	L	I	N	V	Z
T	C	H	A	I	K	O	V	S	K	Y

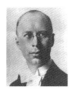
我是谢尔盖·普罗科菲耶夫 (PROKOFIEV)，我创作了一部关于一个男孩和一头狼的故事的音乐作品。

我是沃尔夫冈·阿玛多伊斯·莫扎特 (MOZART)，我创作了一部关于一支有魔法笛子的歌剧。

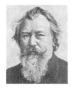
我是约翰内斯·勃拉姆斯 (BRAHMS)，我创作了许多取材于祖国民间歌曲的舞曲音乐。

我是约翰·菲利普·苏萨 (SOUSA)，我创作了爱国军队进行曲。

我是彼得·柴科夫斯基 (TCHAIKOVSKY)，我创作了一部关于神奇的胡桃夹子的芭蕾舞剧。

我是安东尼·维瓦尔第 (VIVALDI)，我创作了一部关于四季的音乐作品。

我是卡米尔·圣-桑 (SAINT-SAENS)，我创作了一部关于狮子、乌龟、小鸟、大象等许多动物的音乐作品。

我是斯科特·乔普林 (JOPLIN)，我创作了许多"拉格泰姆"风格的钢琴音乐。

我是约瑟夫·海顿 (HAYDN)，我创作了一部交响曲惊醒了一位沉睡的国王。

我是路德维希·范·贝多芬 (BEETHOVEN)，我创作了一部"命运在敲门"的交响曲。

写出你的答案：

1.《第 94 号交响曲"惊愕"》是 _____ 创作的。

2.《动物狂欢节》是 _____ 创作的。

3.《魔笛》是 ____ 创作的。

4.《第五号匈牙利舞曲》是 ____ 创作的。

5. 芭蕾舞剧《胡桃夹子》是 ____ 创作的。

6.《春》是 _____ 创作的。

7.《彼得与狼》是 ____ 创作的。

8.《枫叶雷格》是 ____ 创作的。

9.《第五交响曲"命运"》是 ____ 创作的。

10.《星条旗永不落》是 ____ 创作的。

音乐风格词汇搜索

提示： 根据线索从下面的词汇搜索字谜中圈出 17 种音乐风格。试着从上到下、从左到右找一找，也可以沿对角线找一找，反向找一找。

```
Y P M R H Y T H M A N D B L U E S M G F
B R O A D W A Y M U S I C A L M L K P K
Y N Q H B E A M Y C B A Y I S S U D V G
F O L K S V L N Q X G N G P E A Y P I D
C O U N T R Y A N D W E S T E R N J O Z
L K H N W E A R L Y R O C K N R O L L A
A C E M E P R B H J H J M D L S I G T R
T A P E P U R U R Y K N J D E A F Y E S
E R Q L Z P J Z X A H P E U H Z T G X I
M T T F V P S X I I B G L N K H G I P B
Y D G N I W S U P B A B W C A A M M N D
V N Q Q H A M H I W D P B T E C T B E U
A U R T R D O O E C I N O R T C E L E S
E O S H B P G N H C A Z L E Z L D C U T
H S V C L A S S I C A L S Y M P H O N Y
```

线索：

拉丁音乐 (LATIN)：西班牙

嘻哈音乐 (HIP HOP)：说唱

原声音乐 (SOUNDTRACK)：电影

雷鬼 (REGGAE)：鲍勃·马利

乡村和西部音乐 (COUNTRY AND WESTERN)：纳什维尔

摇摆乐 (SWING)："大乐队"

电子音乐 (ELECTRONIC)：电脑

布鲁斯 (BLUES)：12 小节

百老汇音乐剧 (BROADWAY MUSICAL)：罗杰斯和哈默斯坦

古典主义交响曲 (CLASSICAL SYMPHONY)：莫扎特

民间音乐 (FOLK)：遗产

早期摇滚 (EARLY ROCK'N ROLL)：埃尔维斯·普莱斯利

"理发店" (BARBERSHOP)：四重唱

新世纪音乐 (NEW AGE)：自然

赞美诗 (HYMN)：教堂

节奏与布鲁斯 (RHYTHM AND BLUES)：灵魂乐

重金属 (HEAVY METAL)：失真的

音乐风格词汇搜索（续）

写出你的答案： 根据上页的线索，在下面空白处填上对应的音乐风格。

1. 城市中的美国黑人流行音乐，时而唱歌，时而用节奏念出歌词：_____

2. 运用电子媒介来创作或改编音乐：_____

3. 宁静而舒缓的器乐，让听者感到舒适和放松：_____

4. 音量极强的、具有攻击性的摇滚风格，常常伴有尖叫声、加驱动效果的吉他声以及猛烈的击鼓声：

5. 20 世纪 50 年代的流行音乐风格，融合了节奏布鲁斯与乡村音乐或山地摇滚：

6. 融合了美国东南部乡村牛仔音乐与西南部音乐的风格：

7. 20 世纪 30~40 年代的音乐曲风，弱拍开始，伴随着舞蹈般爵士风格的即兴独奏：_____

8. 从美国黑人忧伤的田间吟唱发展而来的一种爵士乐风格，通常是一些田间劳作的歌曲或是灵歌，以 12 小节为一个单位的 AAB 的乐段形式：_____

9. 发源于纽约的一种音乐戏剧形式，表演现场包含对话、音乐、舞蹈和容纳管弦乐团的乐池：

10. 18 世纪晚期起源于西欧的一种"大乐队"形式：_____

11. 经过一代一代流传下来的非常古老的歌曲或舞曲，它通常是一个简单的曲调，代表着某一种文化：

12. 基督教用于礼拜仪式的宗教歌曲：_____

13. 全部男声或全部女声演唱的四声部阿卡贝拉（无伴奏歌唱）：_____

14. 加勒比地区节奏感特别强烈的流行舞蹈风格：_____

15. 城市中的美国黑人音乐，放克流行融合爵士风格的摇摆与布鲁斯音乐，使用电吉他、电贝司、钢琴和架子鼓演奏：_____

16. 主题音乐和特效，用来突出和配合电影或电视剧中的情节：_____

17. 使用吉他演奏切分节奏的牙买加流行音乐：_____

舞蹈风格配对

提示： 这些舞蹈来自哪里？就像音乐风格一样，世界各地的舞蹈也都有各自不同的风格。阅读下面的线索，在 15 个空格处填上对应的舞蹈风格。

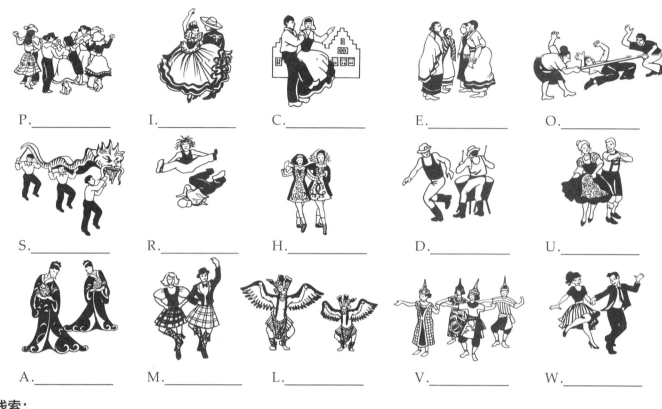

P._____ I._____ C._____ E._____ O._____

S._____ R._____ H._____ D._____ U._____

A._____ M._____ L._____ V._____ W._____

线索：

• 中国舞龙	• 泰国南旺舞	• 爱尔兰吉格舞	• 利比里亚欢迎舞	• 墨西哥草帽舞
• 南非胶靴舞	• 美国黑人地板舞	• 印第安人鹰舞	• 美国方块舞	• 美国吉特巴
• 苏格兰高地舞	• 荷兰木屐舞	• 德国波尔卡	• 日本盆舞	• 特立尼达林波舞

写出你的答案： 用图片中舞蹈风格所对应的字母填空。

1. 挺直腰背、绷直脚尖的凯尔特舞蹈 _____

2. 带着墨西哥帽，用墨西哥乐队伴奏的西班牙风格舞蹈 _____

3. 美国乡村与西部风格舞蹈，通常由 4 组人一起跳 _____

4. 20 世纪 30-40 年代的爵士摇摆风格舞蹈，具有非常跳跃的舞步 _____

5. 波西米亚风格舞蹈，舞者通常穿着皮短裤和及膝袜 _____

6. 城市中美国黑人流行的一种竞技类风格的舞蹈，用嘻哈音乐伴奏 _____

7. 印第安人的民族舞蹈，舞者会披上鸟类的外衣并插上翅膀 _____

8. 在穿着橡胶靴、戴着安全帽的南非矿工间流行的舞蹈 _____

9. 穿着和服，非常缓慢、具有表现力的日本舞蹈 _____

10. 源自荷兰的穿着木鞋跳的舞 _____

11. 非洲西部的欢迎舞蹈 _____

12. 穿着羊绒格子裙跳的苏格兰舞蹈 _____

13. 在一根长棍下跳的加勒比地区的舞蹈 _____

14. 泰国地区非常优雅的旋转手腕和脚踝的舞蹈 _____

15 舞者举着龙头排成一列的中国舞蹈 _____

音乐职业

不同的音乐职业（第 1 课）

提示： 音乐工作真是既有趣又令人兴奋！你可以把左侧代表每个人职业的图和右侧他们的职业语录对应起来吗？把标在音乐职业前的字母填到右边对应的空格内。

A. 舞蹈教练

C. 音乐教师

I. 音乐治疗师

U. 音乐家庭教师

O. 打谱员

S. 编曲人

B. 音乐编辑

M. 舞者

Z. 音乐出版商

J. 民族音乐学者

N. 作曲家

职业语录：

1. "好的，下面给大家演示一下竖笛的指法。" _____

2. "5、6、7、8，弯腰、绷脚，预备，走！" _____

3. "这首歌是我们的乐谱里卖得最好的一首！" _____

4. "弹得很好！我能看出你用心练习了之前的内容。" _____

5. "曳步，换步，刷刷挥臂。" _____

6. "我正在创作一首情歌，献给我的小鹦鹉。" _____

7. "当音乐节奏变快时试着跟着音乐转起呼啦圈。" _____

8. "我需要给这首乐曲加一个合唱来呈现一个强有力的结尾。" _____

9. "哎呀，第一版的重复段落缺少了力度对比啊。" _____

10. "按照这个版式还需要 5 页才能打完这首曲子。" _____

11. "这个曲调来自加纳。让我们看看能不能在地球仪上找到这个地方。" _____

写出你的答案： 把职业语录的数字**编号**填入下面对应的空格处。

- 设计舞步和动作，然后教给表演者 _____
- 创作原创的新曲子 _____
- 通过播放或演奏音乐来给病人治疗 _____
- 研究、创作、教授世界各地的民族音乐 _____
- 在学校、教堂或社区教授音乐 _____
- 出版纸质乐谱或是音像产品 _____
- 把音符录入到电脑并进行排版，用于印刷和出版 _____
- 在家里或工作室教授音乐 _____
- 创作新版本的乐曲 _____
- 在出版前编辑、校对音乐稿件或产品 _____
- 表演芭蕾、爵士和踢踏舞 _____

不同的音乐职业（第 2 课）

提示： 音乐工作真是既有趣又令人兴奋！你可以把左侧代表每个人职业的图和右侧他们的职业语录对应起来吗？把标在音乐职业前的字母填到右边对应的空格内。

D. 指挥

M. 职业经理人

S. 音乐零售商

E. 乐手

O. 录音师

A. 乐队管理员

U. 经纪人

Z. 钢琴伴奏

K. 唱片制作

N. 乐器制造商、维修技师

职业语录：

1. "你进来得太快了！等我的钢琴前奏全部弹完后你再开始唱！" _____

2. "1- 哒，2- 哒……" _____

3. "用砂纸在琴身上再擦一擦就差不多完成了。" _____

4. "下周你们将在国家大剧院演出，再下一周在上海歌剧院有一场演出。" _____

5. "好的，女士们，我们将在第 2 段人声处插录三遍。注意听鼓点。" _____

6. "这个星期，我们店的吉布森·莱斯·保罗吉他打 6 折。快入手一把电吉他吧。" _____

7. "我们是三重唱组合 'Chix Mix'。" _____

8. " 'Chix Mix' 最新专辑的销量已达 100 万张！现在感觉钞票就在我眼前！" _____

9. "我们需要给舞台上的泛光灯增加点颜色，还需要一个追光灯打在主唱身上。" ___

10. "你不能把我炒了！你成功的职业生涯都是我一手造就的！" _____

写出你的答案： 把职业语录的数字**编号**填入下面对应的空格处。

• 为排练和表演弹钢琴伴奏 _____

• 制作和维修乐器 _____

• 指挥管弦乐队、合唱团或其他乐团的排练和演出 _____

• 演唱或演奏乐器 _____

• 通过调整音量、音调、音高、混音等录制音乐唱片 _____

• 买卖乐器、乐谱和其他音乐产品 _____

• 代表一家唱片公司进行音乐制作 _____

• 操作灯光、音响等设备，以及布置、拆除舞台设置 _____

• 负责艺术家每天工作与生活的具体安排 _____

• 为艺术家安排演出行程，帮助他们协商、签订合同等 _____

不同的音乐职业（第 3 课）

提示： 音乐工作真是既有趣又令人兴奋！你可以把左侧代表每个人职业的图和右侧他们的职业语录对应起来吗？把标在音乐职业前的字母填到右边对应的空格内。

N. 音乐图书管理员

T. 音乐电台播音员

K. 音乐律师

E. 唱片 DJ

R. 音乐评论员

O. 艺术管理者

D. 剧院经理

S. 演员

U. 钢琴调音师

A. 引座员

W. 配音演员

职业语录：

1. "法官大人，被告人非法下载和出售音乐文件。" _____
2. "在大师极具控制力的指挥棒下，乐团将这首前奏曲演奏得精彩绝伦。" _____
3. "现在是小鸡舞时间。孩子们快上，穿上你们的舞鞋！" _____
4. "熊爸爸说：'是谁睡在我的床上？'" _____
5. "你正在收听的是 WKDZ 电台，在这里最流行的音乐将每天 24 小时不间断为您放送。" _____
6. "你的座位在 J 排 18 座。" _____
7. "账单！账单！账单！舞台的地板需要修缮一下，射灯要换一下，房租也到期了！" _____
8. "所有音乐文献被分为器乐和声乐两类。" _____
9. "我已经调整了 200 根琴弦，只有 30 根走音了。" _____
10. "我们签约了最炙手可热的天才乐手，明年的音乐会演出季一定会精彩绝伦。" _____
11. "世界就是一个大舞台！" _____

写出你的答案： 把职业语录的数字**编号**填入下面对应的空格处。

- 处理关于音乐家、编曲者、作曲家和出版商版权的法律案件 _____
- 指引观众找到观演座位 _____
- 管理演出场所的商业、维修和演出所需 _____
- 归档和储存乐谱、音乐图书以及唱片 _____
- 戏剧化表现舞台、电视或电影剧本中的人物角色 _____
- 在电台播放音乐并播报曲名、广告以及其他宣传节目 _____
- 参加当地音乐会、采访演奏者、撰写音乐会评论文章 _____
- 通过扩音设备在聚会或舞会上播放音乐 _____
- 使用他 / 她的声音为演出配唱或配音 _____
- 为钢琴调音、维修和保养 _____
- 负责管理艺术家的演出业务、演出合同、商业收入以及整体运作等 _____

参考答案

找到隐藏的乐器（第 1 课）(p.8)

提示： 下图中藏着一件乐器。
如果将带有 ▮ 的区域涂上同一种颜色，带有 ▮ 的区域不涂颜色，就可以找到它哦。

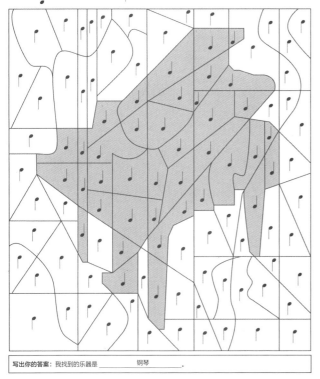

写出你的答案：我找到的乐器是 __钢琴__。

找到隐藏的乐器（第 2 课）(p.9)

提示： 下图中藏着一件乐器。
如果将带有 • 的区域涂上一种颜色，带有 ⦂ 的区域不涂颜色，就可以找到它哦。

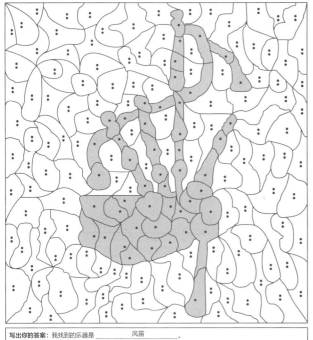

写出你的答案：我找到的乐器是 __风笛__。

线索： 它是一件"管乐器"。它也是一件"气鸣乐器"，因为它是通过空气的气流振动哨片发出声音的。这件乐器来自英国北部。

丢失的琴盒（p.12）

提示： 把左侧乐器的字母编号填入右侧对应琴盒下方的横线上。
线索： 有一些乐器需要拆分后再装入琴盒中。

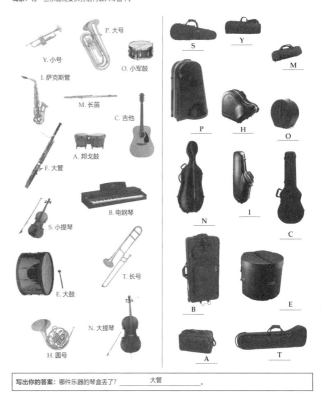

写出你的答案：哪件乐器的琴盒丢了？ __大管__。

找到缺失的乐器部件（p.13）

提示： 你能帮助下面 12 位正在演奏的音乐家吗？在下图中找到音乐家们缺失的乐器部件，用直线把它们连在一起。可以参考木琴的例子。

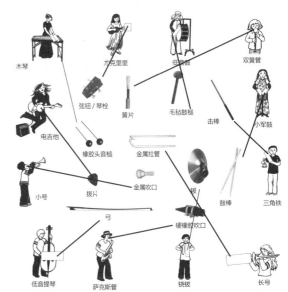

写出你的答案：用乐器的名称填空。
1. 用 __弓__ 拉动低音提琴琴弦。
2. 用击棒敲打 __三角铁__。
3. __尤克里里__ 有 4 个弦钮来调节琴弦。
4. __萨克斯管__ 使用 1 个硬橡胶吹口。
5. __钹__ 与另一个钹一起演奏。
6. 用鼓棒敲击 __小军鼓__。
7. __双簧管__ 有 1 个振动的簧片。
8. __小号__ 用振动的嘴唇吹奏 1 个金属吹口。
9. __电吉他__ 用 1 片拨片弹奏。
10. __长号__ 用 1 根金属拉管改变音高。
11. 用橡胶音槌敲击 __木琴__。
12. 用毛毡鼓槌敲击 __低音鼓__。

找到乐器的家族成员（P.14）

提示：你能帮助音乐家们在下页的交响乐队中找到他们的乐器对应的家族吗？请在下页的乐队座位图中，把音乐家的名字填入相应的位置。克莉斯塔已经在双簧管声部找到了自己的座位。

击掌与节奏的配对（p.18）

提示：按照每行的图示击掌。然后用直线将每行的击掌图示与相应的音符节奏连接起来。

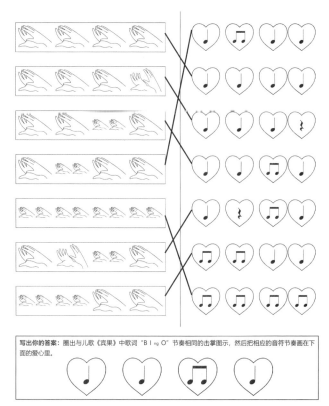

写出你的答案：圈出与儿歌《宾果》中歌词"B l ng O"节奏相同的击掌图示，然后把相应的音符节奏画在下面的爱心里。

找到乐器的家族成员（续）（P.15）

提示：你能帮助音乐家们在下面的交响乐队中找到他们的乐器对应的家族吗？把音乐家的名字写到乐队座位图中对应的位置。Krista 已经在双簧管声部找到了自己的座位。

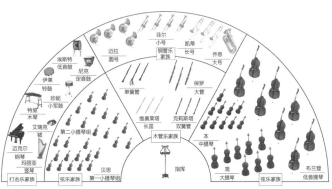

写出你的答案：
- 弦乐家族依靠琴弦的振动发声。请写出弦乐家族中四个乐器的名称。

| 小提琴 | 中提琴 | 大提琴 | 低音提琴 |
- 铜管乐家族用"振动的嘴唇"振动杯形的金属吹口从而发声。请写出铜管乐家族中四个乐器的名称。

| 小号 | 圆号 | 长号 | 大号 |
- 木管乐家族依靠簧片或直接把空气吹进乐器发声。请写出木管乐家族中四个乐器的名称。

| 长笛 | 双簧管 | 单簧管 | 大管 |
- 打击乐家族靠敲击或震动自身发声。请写出打击乐家族中八个乐器的名称。

| 竖琴 | 钢琴 | 钹 | 木琴 |
| 小军鼓 | 铃鼓 | 定音鼓 | 低音鼓 |

长与短的配对（p.19）

提示：用直线将下面的音符和与它时值相同的休止符连接起来。线索：卷尺测出了每个音符和休止符的时值。

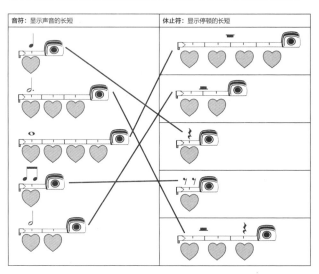

写出你的答案：在每组爱心上画出对应的音符和休止符。第一组已经帮你画好。哪个音符的时值最长？ 全音符 。哪个音符的时值最短？ 八分音符

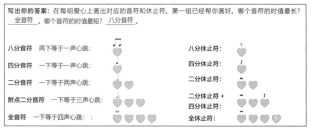

八分音符	两下等于一声心跳：	八分休止符：
四分音符	一下等于一声心跳：	四分休止符：
二分音符	一下等于两声心跳：	二分休止符：
附点二分音符	一下等于三声心跳：	二分休止符 + 四分休止符：
全音符	一下等于四声心跳：	全休止符：

寻找小狗宾果的骨头（p.20）

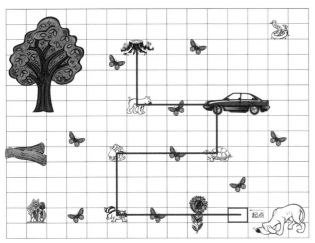

提示： 宾果弄丢了它的骨头。它把骨头埋在了后院的某个角落。你能根据下面的线索帮它找到骨头吗？

往左走 1 个附点二分音符：♩·

往左走 1 个全音符：𝅝

往上走 8 个八分音符：♫♫♫♫

往右走 5 个四分音符：♩♩♩♩♩

往上走 1 个附点二分音符：♩·

往左走 1 个全音符：𝅝　宾果的骨头就埋在这里！

往上走 2 个二分音符：♩♩

线索：

○ = 大步走（等于并排的四个方块）

♩ = 滑冰（等于并排的三个方块）

♩ = 滑动（等于并排的两个方块）

♩ = 步行（等于一个方块）

♩ = 踮着脚走（两步等于一个方块）

写出你的答案： 宾果的骨头被埋在哪里？　在树墩下面

找到骨头的过程中一共走过了几个方块？　27

快与慢的配对（p.22）

提示： 动物、人类和音乐一样，可以在一个快速或缓慢的节拍上移动。节拍是拍子的速度。用直线将下图的动物或人物与它 / 他们对应的表示节拍的意大利术语进行配对。**线索：** 每张图片下方的文字对速度做了描述。

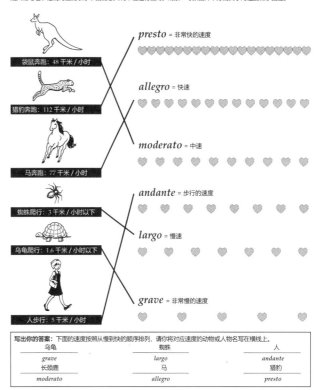

presto = 非常快的速度

allegro = 快速

moderato = 中速

andante = 步行的速度

largo = 慢速

grave = 非常慢的速度

袋鼠奔跑：48 千米 / 小时

猎豹奔跑：112 千米 / 小时

马奔跑：77 千米 / 小时

蜘蛛爬行：3 千米 / 小时以下

乌龟爬行：1.6 千米 / 小时以下

人步行：5 千米 / 小时

写出你的答案： 下面的速度按照从慢到快的顺序排列，请你将对应速度的动物或人物名写在横线上。

乌龟	蜘蛛	人
grave	*largo*	*andante*
长颈鹿	马	猎豹
moderato	*allegro*	*presto*

寻找宝藏（p.21）

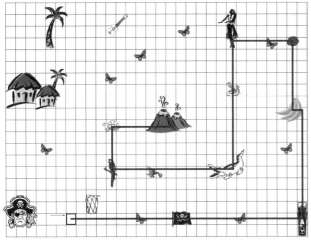

提示： 你能帮助独脚海盗西尔弗找到他的宝藏吗？根据线索往东走 3 个全音符：○○○　再往东走 3 个二分音符：♩♩♩　然后往东走 2 个附点二分音符：♩·♩·　再往北走 9 个四分音符：♩♩♩♩♩♩♩♩♩　往西走 2 个八分音符：♫　往北走 2 个附点二分音符：♩·♩·　往西走 8 个十六分音符：♬♬　往西走 1 个全音符：○　往南走 2 个二分音符：♩♩　再往南走 14 个八分音符：♫♫♫♫♫♫♫　接着往西走 2 个全音符：○○　再往西走 4 个四分音符：♩♩♩♩　往北走 16 个十六分音符：♬♬♬♬　最后往东走 10 个八分音符：♫♫♫♫♫　宝藏就埋在这里！

线索：

○ = 大步走（等于并排的四个方块）

♩ = 滑冰（等于并排的三个方块）

♩ = 滑动（等于并排的两个方块）

♩ = 步行（等于一个方块）

♩ = 踮着脚走（两步等于一个方块）

♩ = 小碎步（四步等于一个方块）

写出你的答案： 宝藏被埋在哪里？　在火山下面

找到宝藏的过程中一共走过了几个方块？　78

"大声"与"小声"的配对（p.23）

提示： 汪汪汪！吱吱吱！嘶嘶嘶！用直线将下图的动物与表示它们对应叫声强弱的力度术语进行配对。

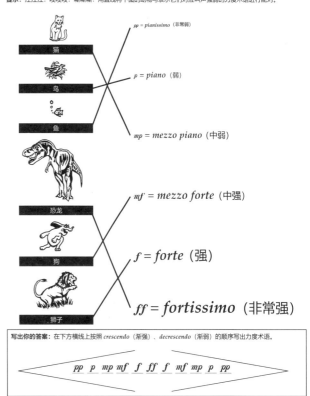

pp = *pianissimo*（非常弱）

p = *piano*（弱）

mp = *mezzo piano*（中弱）

mf = *mezzo forte*（中强）

f = *forte*（强）

ff = *fortissimo*（非常强）

猫　鸟　鱼　恐龙　狗　狮子

写出你的答案： 在下方横线上按照 *crescendo*（渐强）、*decrescendo*（渐弱）的顺序写出力度术语。

pp　*p*　*mp*　*mf*　*f*　*ff*　*f*　*mf*　*mp*　*p*　*pp*

"解密"分贝（p.24）

提示： 从"线索"中提供的分贝值中选出合适的数值，填入下图对应画面下方的横线上。分贝（dB）是一种度量单位，用于评估声音的强弱。

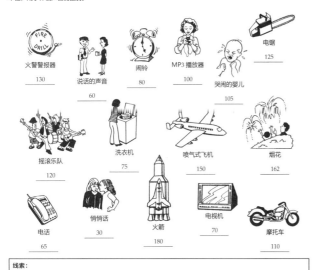

线索：

105 dB 要换尿布了	180 dB 10-9-8-7-6-5-4-3-2-1，发射！	60 dB 最近怎么样？
65 dB 电话铃声	75 dB 洗衣服	162 dB 哇！啊！
70 dB 屏幕	30 dB 嘘！这是一个秘密。	120 dB 摇滚起来！
150 dB 动力飞行	100 dB 用耳机听音乐	80 dB 打断睡眠
110 dB 开放的公路	130 dB 寻找安全通道	125 dB 切断电源

写出你的答案： 听力保健：如果听超过85分贝的声音长达8小时就会对我们的耳朵造成损伤。听超过90分贝的声音长达4小时；听超过95分贝的声音长达2小时，等等，都会损害我们的听力。把那些听较长时间会损伤听力的声音按照从大到小的顺序列出：____火箭____，____烟花____，____喷气式飞机____，____火警警报器____，____电锯____，____摇滚乐队____，____摩托车____，____哭闹的婴儿____，____MP3 播放器____。

找到音名字母表（p.26）

提示： 音名字母表一共有7个字母：A B C D E F G
找到所有的 A 并涂上一种颜色，找到所有的 B 涂上另一种颜色，再找到所有的 C 涂上第三种颜色，依此类推。

C 大调音阶

写出你的答案：
你一共找到了几个 A？ 4　你一共找到了几个 B？ 5
你一共找到了几个 C？ 5　你一共找到了几个 D？ 4
你一共找到了几个 E？ 2　你一共找到了几个 F？ 4　你一共找到了几个 G？ 4

高音与低音的配对（p.27）

提示： 星星高高地挂在天空，跷跷板紧紧地钉在地上。就像星星和跷跷板一样，音乐也有高低。用直线将不同高低组合的图片与对应高低组合的音符连接在一起。

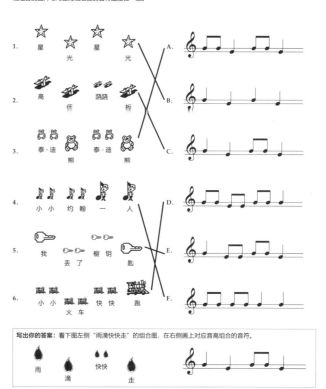

写出你的答案： 看下图左侧"雨滴快快走"的组合图，在右侧画上对应音高组合的音符。

拼写小蜜蜂（p.30）

提示： 拼写小蜜蜂需要你的帮助！从线索里挑出对应音符的音名填在每个音符下方的横线处。哎呀！这些单词拼错了！你能把它们纠正过来并写在对应的图片下方吗？

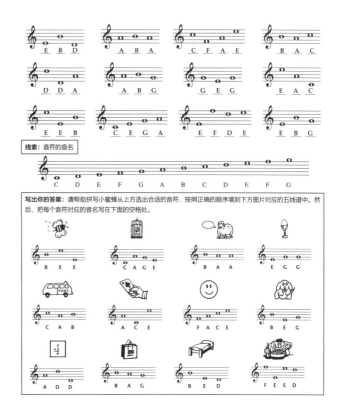

线索： 音符的音名

写出你的答案： 请帮助拼写小蜜蜂从上方选出合适的音符，按照正确的顺序填到下方图片对应的五线谱中。然后，把每个音符对应的音名写在下面的空格处。

拼写小故事（p. 31）

提示：从"线索"的C大调音阶中挑出对应音符的音名填在每个音符下方的横线处。然后，读一读这个故事，说说你从中发现了什么科学奥秘！

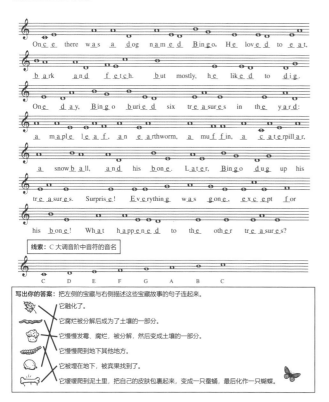

小狗宾果在太空（p. 32）

提示：宾果在太阳系的哪个星球？请你做一位宇航员，用大谱表中音符的音名正确拼写出下面的单词，以此帮助宾果找到它的旅行路线。可以运用下一页的线索。

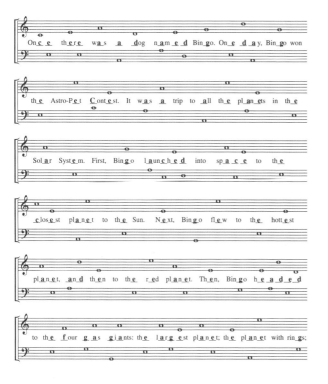

小狗宾果在太空（续）(p. 33）

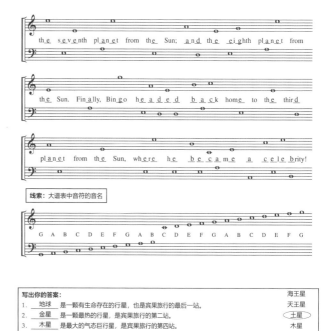

写出你的答案：

		海王星
1.	地球 是一颗有生命存在的行星，也是宾果旅行的最后一站。	天王星
2.	金星 是一颗最热的行星，是宾果旅行的第二站。	土星
3.	木星 是最大的气态巨行星，是宾果旅行的第四站。	木星
4.	天王星 是一颗气态巨行星，是宾果旅行的第七站。	火星
5.	海王星 是一颗气态巨行星，是宾果旅行的第六站。	地球
6.	土星 是一颗具有行星光环的气态巨行星，是宾果旅行的第五站。	金星
7.	火星 是一颗红色行星，是宾果旅行的第三站。	水星
8.	水星 是一颗离太阳最近的行星，是宾果旅行的第一站。	太阳

推特的小曲（p. 34）

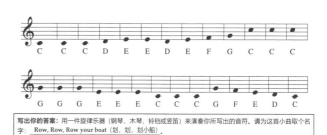

写出你的答案：用一件旋律乐器（钢琴、木琴、铃铛或竖笛）来演奏你所写出的音符。请为这首小曲取个名字：Row, Row, Row your boat（划，划，划小船）。

找到终止线（p. 36）

提示：你能帮助这位指挥大师穿过音乐迷宫找到终点处的"终止线"吗？

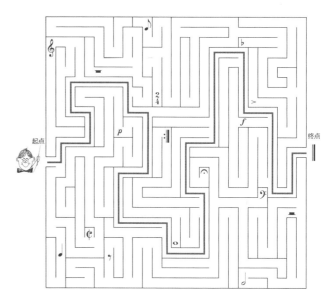

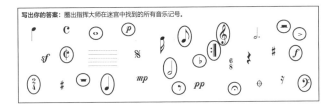

写出你的答案：圈出指挥大师在迷宫中找到的所有音乐记号。

连连看（p. 37）

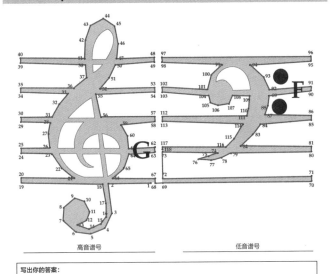

高音谱号 _____ 　　　低音谱号 _____

写出你的答案：
- 一组**音乐谱表**是一个记号加上 5 条线和 4 个间。你一共画了几组音乐谱表？ _2_ 。

音乐记号填字游戏（第 1 课）（p. 38）

提示：根据给出的线索，在下图的方框中填写常用的音乐记号术语。

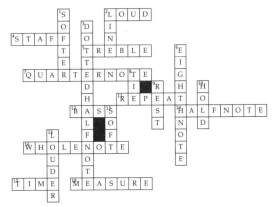

写出你的答案：横排
2. ＝ *decrescendo*，音量逐渐减弱或 __渐强__
4. ｜ ＝ 5 线谱与 4 个间 __五线谱__
5. 𝄞 G 谱号或 __高音__ 谱号
7. ♩ 时值为 1 拍的音符 __四分音符__
11. ＝ 再演奏一遍＝ __反复__
12. 𝄢 F 谱号或 __低音__ 谱号
14. ｜ 时值为 2 拍的音符 __二分音符__
16. ＝ 时值为 4 拍的音符 __全音符__
17. 4/4 __四四__ 记号：在音乐开头的两个数字，显示了每小节的拍数和音符的时值
18. ｜ 两条竖线之间 __小节__

写出你的答案：竖排
1. ｜ 一条 __小节__ 线 将音乐分成不同小节。
3. ｜ 时值为 3 拍的音符 __附点二分音符__
6. ♪ 时值为 1/2 拍的音符 __八分音符__
9. 𝄽 ｜ 保持无声或 __休止__
10. *fermata* __延长__ 音符的时值
13. *p piano*，安静或 __轻柔__
15. ＝ *crescendo*，音量逐渐增强或 __渐强__

线索：•WHOLE NOTE（全音符）＝4 拍 •LOUDER（渐强）＝*crescendo* •TIME 记号（拍号）＝两个数字 •BASS 谱号（低音谱号）＝F 谱号 •SOFT（轻柔的）＝*piano* •DOTTED HALF NOTE（附点二分音符）＝3 拍 •MEASURE（小节）＝两条竖线之间 •QUARTER NOTE（四分音符）＝1 拍 •TIE（延音线）＝连接音符的连线 •REPEAT（反复记号）＝再演奏一遍 •TREBLE（高音谱号）＝G 谱号 •EIGHTH NOTE（八分音符）＝1/2 拍 •REST（休止）＝无声 •SOFTER（渐弱）＝*decrescendo* •STAFF（五线谱）＝5 条线与 4 个间 •LINE（小节线）＝分成不同小节的竖线 •HALF NOTE（二分音符）＝2 拍 •HOLD（延长）＝*fermata* •LOUD（强）＝*forte*

音乐记号填字游戏（第 2 课）（p. 39）

提示：根据下页给出的线索，在下图的方框中填写常用的音乐记号术语。

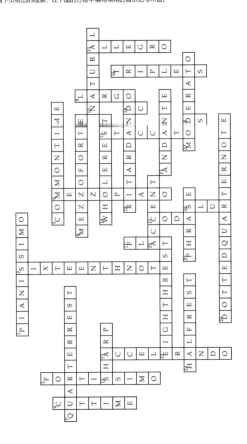

音乐记号填字游戏（第 2 课）（续）（p. 40）

写出你的答案：横排
1. *pp* ＝ 非常轻柔 __中弱__
5. 𝄴 ＝ 4/4 拍 __四四拍__
7. ♩ ＝ 时值 1 拍 __四分休止符__
8. *mf* ＝ 中等的大声 __中强__
10. 𝄮 ＝ 取消升记号或降记号 __还原记号__
12. ♯ ＝ 升高半音 SHARP __升记号__
14. ＝ 休止 4 拍 __全休止符__
18. *ritard.*(abbr.)＝ 速度逐渐变慢 __渐慢__
22. ＝ 休止半拍 __八分休止符__
23. 步行速度 __行板__
24. ＝ 休止 2 拍 __二分休止符__
25. ⌒ ＝ 音乐主题 __乐句__
27. 中速 ＝ __中板__
29. ♩. ＝ 时值为一拍半的音符 __附点四分音符__

写出你的答案：竖排
2. ♪ ＝ 时值为 1/4 拍的音符 __十六分音符__
3. *ff* ＝ 音量非常大 __非常强__
4. 𝄵 ＝ 2/2 拍 __二二拍__
6. *mp* ＝ 适度的轻柔 __中弱__
9. 慢速 ＝ __广板__
11. 快速 ＝ __快板__
13. *accel.*(abbr.)＝ 加速 __渐快__
15. ＝ 断开的 __跳音__
16. 𝅘𝅥𝅮 ＝ 一拍三等分 __三连音__
17. ♭ ＝ 降低半音 __降记号__
19. Da Capo ＝ 从头开始（abbr.）__D.C.__
21. 𝄌 尾声 __尾声__
26. ⌣ ＝ 柔和地连接 __连音线__
28. Dal Segno ＝ 从记号 𝄋 处开始（abbr.）__D.S.__

线索：•MEZZO PIANO（中弱）＝适度的轻柔 •COMMON TIME（四四拍）＝4/4 拍 •D.C.＝从头开始 •FLAT（降记号）＝降低半音 •LARGO（广板）＝慢速 •MEZZO FORTE（中强）＝中等的大声 •STACCATO（跳音）＝断开的 •NATURAL（还原记号）＝取消升记号或降记号 •ALLEGRO（快板）＝快速 •DOTTED QUARTER NOTE（附点四分音符）＝一拍半 •ANDANTE（行板）＝步行速度 •ACCELERANDO（渐快）＝加速 •FORTISSIMO（非常强）＝音量非常大 •HALF REST（二分休止符）＝休止 2 拍 •SIXTEENTH NOTE（十六分音符）＝1/4 拍 •ACCENT（重音记号）＝强调某一个音符 •RITARDANDO（渐慢）＝速度逐渐变慢 •WHOLE REST（全休止符）＝休止 4 拍 •CODA＝尾声 •PHRASE（乐句）＝音乐主题 •CUT TIME（二二拍）＝2/2 拍 •SLUR（连音线）＝柔和地连接 •D.S.＝从记号处开始 •MODERATO（中板）＝中速 •TRIPLETS（三连音）＝一拍三等分 •EIGHTH REST（八分休止符）＝休止半拍 •SHARP（升记号）＝升高半音 •QUARTER REST（四分休止符）＝休止 1 拍 •PIANISSIMO（非常弱）＝非常轻柔

排序：职业工具（第1课）(p.41)

提示：音乐家有很多"职业工具"。把方格中的字母重新排序组成正确的单词并填入下面的方格中。

1. M R U D
 D R U M

2. B A T U
 T U B A

3. L O C L E
 C E L L O

4. U F T L E
 F L U T E

5. N A P O I
 P I A N O

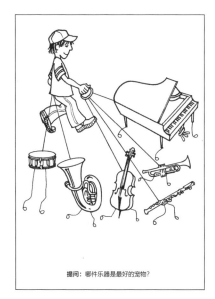

提问：哪件乐器是最好的宠物？

画圈的字母： R U M T E T P

线索：把画圈的字母重新排序组成正确的单词并填入下面的方格中，来回答图画中的问题。

T R U M P E T

排序：职业工具（第2课）(p.42)

提示：音乐家有很多"职业工具"。把方格中的字母重新排序组成正确的单词并填入下面的方格中。

1. N O L I V I
 V I O L I N

2. T E F U L
 F L U T E

3. R U D M
 D R U M

4. O B A N T
 B A T O N

5. B R E E L T F L E C S
 T R E B L E C L E F S

6. P A H R
 H A R P

7. U X T
 T U X

8. S A B S F L E C S
 B A S S C L E F S

9. S L E B L
 B E L L S

10. E A T S G
 S T A G E

11. P R E M U T T
 T R U M P E T

线索：把画圈的字母重新排序组成正确的单词并填入下面的方格中，来看看行进的鼓手身上会发生什么事情。

I F U D O N ' T C S H A R P U B F L A T

遇见莫扎特先生（p.44）

写出你的答案：写出与下面描述对应的单词。

特别聪明的儿童：___神童___

死亡弥撒：___安魂曲___　　用歌唱进行表演对话的戏剧或演出：___歌剧___

才能非凡的孩子：___天才___　　钢琴的前身：___羽管键琴___

作曲家词汇搜索（p.45）

```
B A C V I V A L D I D
E P F G L K J I S K L
E M R M N S M H A R B
T O S O U S A Q I R S
H T U Z K V A Y N X W
O Z B A B O C D T E F
V G N R H I F G S H I
E J D T K L M I A N O
N P Y Q R S T W E V U
X Y A J O P L I N V Z
T C H A I K O V S K Y
```

写出你的答案：

1. 《第94号交响曲"惊愕"》是 海顿 创作的。

2. 《动物狂欢节》是 圣-桑 创作的。

3. 《魔笛》是 莫扎特 创作的。

4. 《第五号匈牙利舞曲》是 勃拉姆斯 创作的。

5. 芭蕾舞剧《胡桃夹子》是 柴科夫斯基 创作的。

6. 《春》是 维瓦尔第 创作的。

7. 《彼得与狼》是 普罗科菲耶夫 创作的。

8. 《枫叶雷格》是 乔普林 创作的。

9. 《第五交响曲"命运"》是 贝多芬 创作的。

10. 《星条旗永不落》是 苏萨 创作的。

音乐风格词汇搜索（p.46）

提示：根据线索从下面的词汇搜索字谜中圈出17种音乐风格。试着从上到下、从左到右找一找，也可以在对角线找一找，反向找一找。

```
Y P M R H Y T H M A N D B L U E S M G F
B R O A D W A Y M U S I C A L M L K P K
Y N Q H B E A M Y C B A Y I S S U D V G
F O L K S V L N Q X G N G P E A Y P I D
C O U N T R Y A N D W E S T E R N J O Z
L K H N W N E A R L Y R O C K N R O L L
A C E M E P R B H J H J M D L S I G T R
T E P U R U R Y K N J D E A F Y E S X I
M R Q L Z P J Z X C P E U H Z I Z G X I
Y O L F T V P S X I D G L N K H G J P B
P F D G N I W S U P B A B W C A A M M N
A U Q H A M H I W D P B T E C T B E T U
A E R T R D O O C I N O R T C E L E S H
E H S H B P G N H C A Z L E Z L D C U T
H S V C L A S S I C A L S Y M P H O N Y
```

音乐风格词汇搜索（续）(p.47)

答案：

1. 嘻哈音乐
2. 电子音乐
3. 新世纪音乐
4. 重金属
5. 早期摇滚
6. 乡村和西部音乐
7. 摇摆乐
8. 布鲁斯
9. 百老汇音乐剧
10. 古典主义交响曲
11. 民间音乐
12. 赞美诗
13. "理发店"
14. 拉丁音乐
15. 节奏与布鲁斯
16. 原声音乐
17. 雷鬼

舞蹈风格配对（p. 48）

提示：这些舞蹈来自哪里？就像音乐风格一样，世界各地的舞蹈也都有各自不同的风格。阅读下面的线索，在15个空格处填上对应的舞蹈风格。

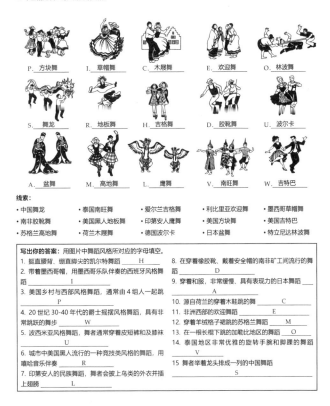

P. 方块舞　　I. 草帽舞　　C. 木屐舞　　E. 欢迎舞　　O. 林波舞

S. 舞龙　　R. 地板舞　　H. 吉格舞　　D. 胶靴舞　　U. 波尔卡

A. 盆舞　　M. 高地舞　　L. 鹰舞　　V. 南旺舞　　W. 吉特巴

线索：
- 中国舞龙
- 泰国南旺舞
- 爱尔兰吉格舞
- 利比里亚欢迎舞
- 墨西哥草帽舞
- 南非胶靴舞
- 美国黑人地板舞
- 印第安人鹰舞
- 美国方块舞
- 美国吉特巴
- 苏格兰高地舞
- 荷兰木屐舞
- 德国波尔卡
- 日本盆舞
- 特立尼达林波舞

写出你的答案： 用图片中舞蹈风格所对应的字母填空。
1. 挺直腰背、绷直脚尖的凯尔特舞蹈　D
2. 带着墨西哥帽，用墨西哥乐队伴奏的西班牙风格舞蹈　I
3. 美国乡村与西部风格舞蹈，通常有4组人一起跳　P
4. 20世纪30-40年代的爵士摇摆风格舞蹈，具有非常跳跃的舞步　W
5. 波希米亚风格舞蹈，舞者通常穿着皮裤和及膝袜　U
6. 城市中美国黑人流行的一种竞技类风格的舞蹈，用嘻哈音乐伴奏　R
7. 印第安人的民族舞蹈，舞者会披上鸟类的外衣并插上翅膀　L
8. 在穿着橡胶靴、戴着安全帽的南非矿工间流行的舞蹈　D
9. 穿着和服，非常缓慢、具有表现力的日本舞蹈　A
10. 源自荷兰的穿着木鞋跳的舞　C
11. 非洲西部的欢迎舞蹈　E
12. 穿着羊绒格子裙跳的苏格兰舞蹈　M
13. 在一根长根下跳的加勒比地区的舞蹈　O
14. 泰国地区非常优雅的旋转手腕和脚踝的舞蹈　V
15. 舞者举着龙头排成一列的中国舞蹈　S

不同的音乐职业（第2课）（p. 51）

提示：音乐工作真是既有趣又令人兴奋！你可以把左侧代表每个人职业的图和右侧他们的职业语录对应起来吗？把标在音乐职业前的字母填到右边对应的空格内。

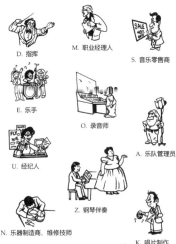

D. 指挥　　M. 职业经理人　　S. 音乐零售商

E. 乐手　　O. 录音师

U. 经纪人　　A. 乐队管理员

Z. 钢琴伴奏　　N. 乐器制造商、维修技师　　K. 唱片制作

职业语录：
1. "你进来得太快了！等我的钢琴前奏全部弹完后你再开始唱！"　Z
2. "1- 哒，2- 哒……"　D
3. "用砂纸在琴身上再擦一擦就差不多完成了。"　N
4. "下周你们将在国家大剧院演出，再下一周在上海歌剧院再出……"　U
5. "灯光、复上灯，前面插和声……插进三遍。注意听鼓点。"　O
6. "这个星期，我们店的吉布森·莱斯·保罗吉他打6折。快入手一把电吉他吧。"　S
7. "我们是三重唱组合'Chix Mix'。"　E
8. "'Chix Mix'最新专辑的销量已达100万张！现在感觉钞票满在我眼前！"　K
9. "我们需要给舞台上的泛光灯增加点颜色，还需要一个追光灯打在主唱身上。"　A
10. "你不能把我炒了！你成功的职业生涯都是我一手造就的！"　M

写出你的答案： 把职业语录的数字编号填入下面对应的空格处。
- 为练习和表演弹钢琴伴奏　1
- 制作和维修乐器　3
- 指挥管弦乐队、合唱团或其他乐团的排练和演出　2
- 演唱或演奏乐器　7
- 通过调整音量、音调、音高、混音等录制音乐唱片　5
- 买卖乐器、乐谱和其他音乐产品　6
- 代表一家唱片公司进行音乐制作　8
- 操作灯光音响等设备，以及布置、拆除舞台设置　9
- 负责艺术家每天工作与生活的具体安排　10
- 为艺术家安排演出行程，帮助他们协商、签订合同等　4

不同的音乐职业（第1课）（p. 50）

提示：音乐工作真是既有趣又令人兴奋！你可以把左侧代表每个人职业的图和右侧他们的职业语录对应起来吗？把标在音乐职业前的字母填到右边对应的空格内。

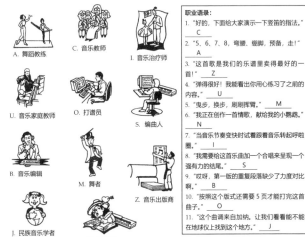

A. 舞蹈教练　　C. 音乐教师　　I. 音乐治疗师

U. 音乐家庭教师　　O. 打谱员　　S. 编曲人

B. 音乐编辑　　M. 舞者　　Z. 音乐出版商

J. 民族音乐学者　　N. 作曲家

职业语录：
1. "好的，下面给大家演示一下竖笛的指法。"　C
2. "5、6、7、8，弯腰、绷脚，预备，走！"　A
3. "这首歌是我们的乐谱里卖得最好的一首！"　Z
4. "弹得很好！我能看出你用心练习了之前的内容。"　U
5. "曳步，换步，刷刷挥臂。"　M
6. "我正在创作一首情歌，献给我的小鹦鹉。"　J
7. "当音乐节奏变快时试着跟着音乐转起呼啦圈。"　I
8. "我需要给这首乐曲加一个合唱来呈现一个强有力的结果。"　B
9. "哎呀，第一版的重复段落缺少了力度对比啊。"　B
10. "按照这个版式还需要5页才能打完这首曲子。"　O
11. "这个曲调来自动地。让我们看看能不能在地球仪上找到这个地方。"　J

写出你的答案： 把职业语录的数字编号填入下面对应的空格处。
- 设计舞步和动作，然后教给表演者　2
- 创作原创的新曲子　6
- 通过播放或演奏音乐来给病人治疗　7
- 研究、创作、教授世界各地的民族音乐　11
- 在学校、教室或社区教授音乐　1
- 出版纸质乐谱或是音像产品　3
- 把音符录入到电脑并进行排版，用于印刷和出版　10
- 在家里或工作室教授音乐　4
- 创作新版本的乐曲　9
- 表演芭蕾、爵士和踢踏舞　5

不同的音乐职业（第3课）（p. 52）

提示：音乐工作真是既有趣又令人兴奋！你可以把左侧代表每个人职业的图和右侧他们的职业语录对应起来吗？把标在音乐职业前的字母填到右边对应的空格内。

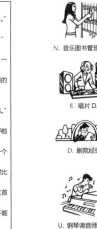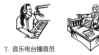

N. 音乐图书管理员　　T. 音乐电台播音员　　K. 音乐律师

E. 唱片DJ　　R. 音乐评论员　　O. 艺术管理者

D. 剧院经理　　S. 演员

U. 钢琴调音师　　A. 引座员　　W. 配音演员

职业语录：
1. "法官大人，被告人非法下载和出售音乐文件。"　K
2. "在大师极具控制力的指挥棒下，乐团将这首前奏曲演奏得精彩绝伦。"　R
3. "现在是小鸡舞时间。孩子们快上，穿上你们的舞鞋！"　E
4. "熊爸爸说：'是谁睡在我的床上？'"　W
5. "你正在收听的是WKDZ电台，在这里最流行的音乐将24小时不间断为您放送。"　T
6. "你的座位在J排18座。"　A
7. "账单！账单！账单！舞台的地板需要修缮一下，射灯要换一下，房租也要到期了！"　D
8. "所有音乐文献都分为器乐和声乐两类。"　N
9. "我已经调整了200根琴弦，只有30根走音。"　U
10. "我们签约了最炙手可热的天才乐手，明年的音乐会演出季一定会精彩绝伦。"　O
11. "世界就是一个大舞台！"　S

写出你的答案： 把职业语录的数字编号填入下面对应的空格处。
- 处理关于音乐家、编曲者、作曲家和出版商版权的法律案件　1
- 指引观众找到演唱座位　6
- 管理演出场所的商业、维修和演出所需　7
- 归档和储存乐谱、音乐图书以及唱片　8
- 戏剧化表现舞台、电视或电影剧本中的人物角色　11
- 在电台播放音乐并报道曲名、广告以及其他宣传节目　5
- 参加当地音乐会、采访演奏者、撰写音乐会评论文章　2
- 通过扩音设备在聚会或舞会上播放音乐　3
- 使用他／她的声音为演出配唱或配音　4
- 为钢琴调音、维修和保养　9
- 负责管理艺术家的演出业务、演出合同、商业收入以及整体运作等　10